立體書演進大事記

英國本篤會修士馬修・派瑞斯發明「轉盤」與「翻」技術。

英國羅伯特・賽爾發明「翻拼」技術，出版史上第一本兒童立體書。

英國富勒公司出版史上第一本紙娃娃書《小芬妮的歷史》。

隧道書在倫敦、巴黎和維也納出版。

英國衛斯特理公司首創「切口書」。

英國迪恩父子公司首創「洞洞書」。

英國迪恩父子公司發明「拉」技術。

英國迪恩父子公司發明「融景」技術。

德國梅根多佛發明多重可動機關。

| 1236 | 1765 | 1810 | 1820年代 | 1830年代 | 1840年代 | 1857 | 1860 | 1878 |

立體書技術關聯圖

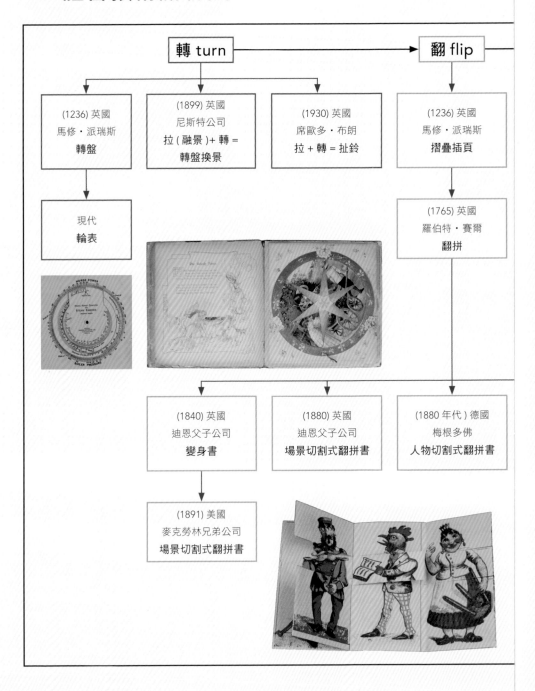

轉 turn → **翻 flip**

(1236) 英國
馬修・派瑞斯
轉盤

(1899) 英國
尼斯特公司
拉 (融景)+ 轉 =
轉盤換景

(1930) 英國
席歐多・布朗
拉 + 轉 = **扯鈴**

(1236) 英國
馬修・派瑞斯
摺疊插頁

現代
輪表

(1765) 英國
羅伯特・賽爾
翻拼

(1840) 英國
迪恩父子公司
變身書

(1880) 英國
迪恩父子公司
場景切割式翻拼書

(1880 年代) 德國
梅根多佛
人物切割式翻拼書

(1891) 美國
麥克勞林兄弟公司
場景切割式翻拼書

立體書
不可思議

立體書王國　**楊清貴**　著

這是一門值得畢生追尋的藝術

大衛・卡特（David A. Carter）

1980 年，我去應徵「視介傳播」在《洛杉磯時報》上刊登的製作設計師職缺，那時我從未看過任何一本立體書。在面試的時候，一看到楊・平科斯基的立體書《機器人》，我就立刻著迷，這本書實在太神奇了。看到書中呈現的機關動作、顏色和空間感，當下就知道這是一門我絕對要畢生追尋的藝術。三十年來，我興致勃勃地創作出百餘件立體書，同時也非常榮幸能與當今頂尖的立體書藝術家、收藏家和學者們相遇、合作。

我首次與 Michael 相遇是在 2012 年，當時他邀請我參加他在臺北國立歷史博物館舉辦的「立體書的異想世界」展覽。首先引起我注意的是他對立體書的狂熱，隨著與他愈來愈熟識之後，最讓我印象深刻的，是他對立體書領域的博學。我見識過無數的立體書，但我必須說，Michael 的收藏絕對是世上最精彩的立體書藏品之一。

在這本《立體書不可思議》當中，Michael 一併分享他對立體書的淵博知識以及鉅細靡遺的典藏，透過這一本書，讀者將會發現，立體書和可動書的發展歷程是多麼豐富、有趣。

In 1980 I answered an advertisement in the Los Angeles times calling for a production artist at a company called Intervisual Communications Inc.. I had never in my life seen a pop-up book and when I interviewed for the job, I was introduced to Jan Pienkowski's pop-up book Robot. I was fascinated, the book was magical. With all of the movement, color and dimension, I knew at that moment that this was an art form that I must pursue. Over the past 30 years, I have had the pleasure of creating over 100 pop-up titles and the distinct pleasure of meeting and working with many of today's preeminent pop-up artists, collectors and scholars.

I first met Michael Yang in 2012 when he invited me to participate in his pop-up book exhibit "The Stunning Pop-Up Book Exhibit" which was held at the National Museum of History in Taipei, Taiwan. The first thing I noticed about Michael was his enthusiasm for pop-ups, but the more I got to know him, what impressed me most was his vast knowledge of the genre. I have seen many collections of pop-up books and I must say that Michael's is one of the most impressive in the world.

In this book Michael shares this extensive knowledge of the pop-up book along with selections from his in-depth collection. The pop-up and movable book has a rich and interesting history, which this book will reveal.

David A Carter

2006 年立體書「梅根多佛獎」得主

奠基於珍藏的立體書專家

<div align="right">

雷・馬歇爾（Ray Marshall）

</div>

Michael 是立體書領域出類拔萃的專家，沒有人比他更適合寫這本立體書專論了。他對立體書歷史、藝術家、書種和出版者的淵博知識，乃奠基於他多年來的珍藏，而 Michael 的收藏堪稱是世界最大的立體書收藏之一！

他對立體書的熱忱無人出其右！我確信這會是一本最為翔實的立體書權威，相當期待這本書將來可以出版不同的語文版本。

I can think of no better person to compile and write a book about the subject of pop-up books. Michael is the pre-eminent authority on this genre! His knowledge of the history, artists, titles, and publishers of this genre is based upon his many years of assembling what must be one of the worlds largest collections of pop-up books!

His enthusiasm for the topic is second to none! I hope eventually that this book will be published in other languages because I am positive it is the most authoritative book ever published on this topic.

<div align="right">

2012 年立體書「梅根多佛獎」得主

</div>

隨時闖進立體書的妙想世界！

劉斯傑

《立體書不可思議》誕生了！我做為「立體書王國」部落格的忠實子民，以及國王 Michael 的朋友，很高興看見「立體書王國」版圖擴張，由網上虛擬世界擴張至實體世界，並將其精華濃縮在一本真真實實、可觸碰感受的書本。能為《立體書不可思議》寫推薦文，實是我的榮幸。這本書除了展示世界各地的精品立體書，更涵蓋了立體書發展歷史，並從藝術角度和製作技巧等做出詳細分析，堪稱是立體書的百科全書。

立體書在亞洲的發展較短，並沒有太多作品可作參考，「立體書王國」對我創作立體書起了啟蒙的作用。在我尚未開始立體書的創作生涯時，Michael 做為立體書收藏家，無私地將他的每一件收藏作品，放在網上與大家分享。「立體書王國」是亞洲及華人界中極少數對立體書做深入研究的園地，而其資料所涉獵的範圍及深度更是數一數二。Michael 除了分享鑽研的成果，與他認識後，他不斷鼓勵我，成為我創作立體書一股很強的動力。多年來，Michael 不遺餘力推動立體書的發展，之前將珍藏的數百本作品，在展覽中公開展出，得到空前成功，讓更多人認識立體書的奇妙。我希望這本書能再下一城，令更多人愛上立體書，也讓立體書收藏家及愛好者能隨時闖入立體書的妙想世界。

華人立體書創作者
立體書《臺灣彈起》作者

打開立體書王國的大門

楊清貴

常有人問我為什麼會收藏立體書，我總是開玩笑說可能是天生註定如此吧！老實說，1993 年我在英國接觸到生平第一本立體書之前，根本就不知道有「立體書」的存在。一開始只是隨興購買，談不上收藏，後來偶然間在英國書店買了第一本美國作者羅伯特・薩布達的立體書《綠野仙蹤》（ _The Wonderful Wizard of Oz_ ），就被薩布達令人驚豔的華麗技巧收服，從此我和太太對立體書就愈來愈痴迷，開始走向收藏之路。

之所以開始研究立體書也是因緣際會。十幾年前原本以為立體書是現代產物，卻在倫敦跳蚤市場意外發現古董立體書。在好奇心驅使下，開始上網研究立體書的來龍去脈。歐美收藏家與學者對立體書的研究讓我大開眼界，也讓我逐步掌握立體書發展的歷程。即便如此，卻仍然無法解開我心中長久以來的疑惑，究竟立體書各類技術與形式的發展脈絡和關聯性為何？所以我決定透過實體收藏來找答案，開始有系統地收藏古董立體書，希望像拼圖一樣，一本一本解讀立體書發展過程中的技術和形式的關聯。

愈瞭解收藏，收藏樂趣就愈大！這本書是透過我和太太長期以來的立體書收藏，分享二十多年的研究心得，而不單單只是一本圖錄或照片集，書裡著墨最深的是立體書形式、歷史以及技術三大單元。形式篇是介紹立體書「似書非書」的特性，歷史篇像是立體書的族譜，而技術篇則是歸納與研究立體書所運用的技術。

對於尚未接觸立體書的朋友，希望這本書從眾多引人入勝的特殊形式立體書做為起點，帶您進入立體書王國；至於立體書收藏同好們，但願透過實體收藏佐證的立體書歷史與技術，能幫您找到更多的收藏樂趣。

楊清貴

目次

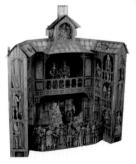

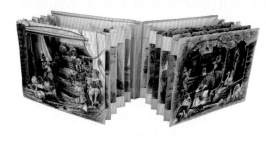

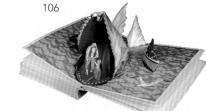

III
立體書
的歷史

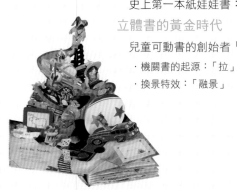

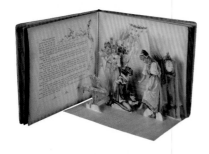

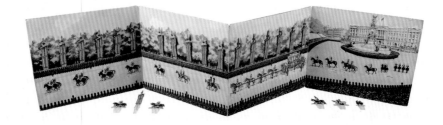

立體書的魅力

什麼是立體書？有人說
立體書就是會動的繪本，
也有人說立體書是內容的插畫
變成立體或模型的書。每次被問到
這個問題，我總是會回想起第一次接
觸立體書的經驗。

One perplexing p

To Michael & Holly,
Thank you for the
fabulous trip to Taiwan.
Best wishes,
May 11, 2012

zzle box

and

驚喜連連的立體書初體驗

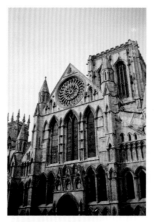

英國約克大教堂

立體書王國的原點。

1993 年十月九日,我剛走出北英格蘭約克大教堂(York Minster),就碰上突如其來的大雨,於是趕緊鑽進教堂廣場邊老街口的書店躲雨。二十多年後回想起來,要不是那場大雨,我可能沒有機會寫這本書了。我永遠忘不了走進書店第一眼看到的場景:一張古樸的大方桌上擺滿了書,桌子的另一端有座睡美人城堡模型立在攤開的書頁上。我的視線完全被城堡吸引住,心想模型怎麼可能從書上蹦出來?原本以為只是讓人 DIY 的紙模型,走近一看竟然是一本書!

拿起旁邊未拆封的新書,帶著莫名的驚喜在心中默唸書名《*The Fantastic Fairy Tale Pop-Up Book*》,唸到最後面幾個字「pop-up book」的同時,我迫不及待地放下新書,拿起睡美人城堡的展示用書,想看看「pop-up book」到底是什麼書。我像尋寶一樣把書轉來轉去,用不同角度研究城堡模型,把玩了許久,果然看不出什麼名堂;我還是不放棄地繼續翻開下一頁,沒想到翻到一半,睡美人城堡居然可以整座收起來,而且下一頁仙履奇緣的場景也同時彈出來了!

突然間，我就像調皮的小鬼，不斷在睡美人和仙履奇緣這兩頁之間翻來翻去，無視旁人的眼光，完全陶醉在紙模型不斷收合和彈起的過程。當時還是女朋友的太太很喜歡故事書，為了和她分享陶醉的瞬間，我買下了生平第一本有立體模型彈起來的書，回臺灣之後才知道「pop-up book」翻譯成「立體書」。

《童話故事立體書》
THE FANTASTIC FAIRY TALE POP-UP BOOK
出版：HarperCollins Publishers, 1992

我的第一本立體書。

相信很多人第一次接觸立體書的經驗和我二十多年前類似，認為立體書就是有立體模型彈起來的書。隨著收藏品數量不斷增加，我對立體書的視野也更加開闊，後來才發現立體書並不完全與立體模型畫上等號，有立體模型彈出來的立體書只是其中的一種形式而已，叫做「彈起式立體書」（英文「pop-up」就是「彈起來」的意思）。也就是說，立體書除了有立體模型彈起來的「彈起式立體書」外，還有其他形式，只不過長久以來歐美習慣用「pop-up book」，我們則用「立體書」來

《童話故事立體書》中的〈睡美人〉城堡

我的立體書初體驗。

通稱各式各樣的立體書；但是美國可動書學會（Movable Book Society, MBS）的發起人暨知名立體書專家安・蒙塔那羅（Ann R. Motanaro）則主張使用「可動書」（movable book）這個名詞來統稱立體書，避免與「彈起式立體書」（pop-up book）混淆。到目前為止，全世界還是習慣用「立體書」（pop-up book）來通稱立體書，「可動書」這個名稱基本上僅在歐美部分學術界和收藏界使用。

《臺灣彈起》
紙藝：劉斯傑　出版：時報文化，2014

第一本以臺灣風俗名勝為主題的彈起式立體書。

影片：《臺灣彈起》。

包羅萬象的立體書世界

既然立體書的形式包羅萬象，不單單只有彈起式立體書，那麼到底還有哪些書算是立體書？羅馬不是一天造成的，現代形形色色的立體書是歷經近八百年演進的結果。簡單來說，只要內容加入機關、模型、道具，或者讓插畫呈現立體視覺效果，不管使用哪種方式，可以裝訂、摺疊或者收納成「書」的樣子就是立體書，所以市面上常見的「玩具書」、「遊戲書」、「機關書」、「拉拉書」和「翻翻書」等都是立體書。而這些名稱都是作者或出版商根據採用的技術或形式來決定的，例如利用各種機關讓插畫動起來的叫做「機關書」，用拉桿機關的叫做「拉拉書」，用翻蓋機關的叫做「翻翻書」，如果整本書攤開像一座劇場的叫做「劇場書」，變成一棟娃娃屋就叫做「娃娃屋書」，或者展開後有軌道讓發條玩具繞著跑的就叫做「發條玩具書」。

和一般書籍相較，立體書除了以機關或立體模型為主、文字或插畫為輔之外，最大的特色是互動的閱讀方式。一般書籍只用眼睛閱讀，但是立體書必須手眼並用，由讀者動手操作機關或者利用翻頁讓立體模型彈起，才能完整展現立體書的內容，尤其具有玩具特性的娃娃屋或劇場立體書，如果讀者不動手組合場景，或者像扮家家酒一樣把玩紙偶和道具，就無法「閱讀」這類立體書，更看不到被機關隱藏的內容。

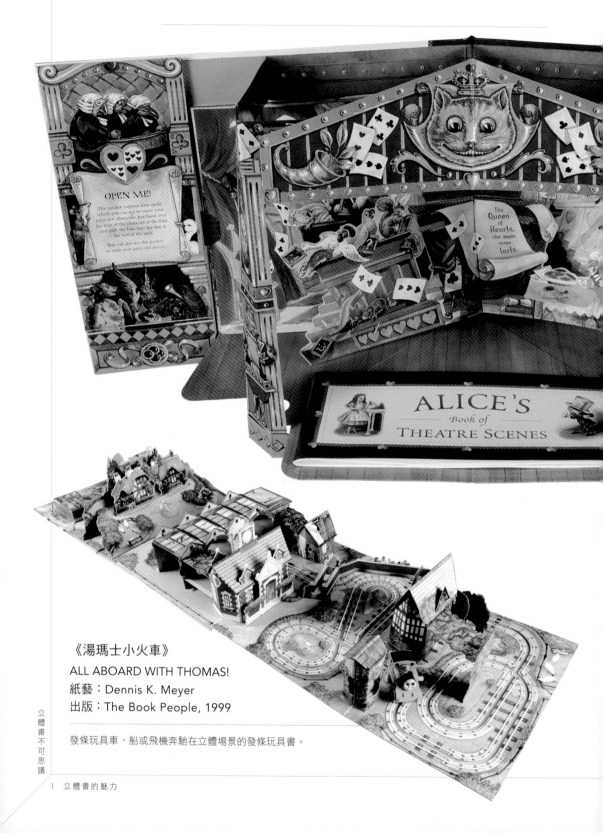

《湯瑪士小火車》

ALL ABOARD WITH THOMAS!

紙藝：Dennis K. Meyer

出版：The Book People, 1999

發條玩具車、船或飛機奔馳在立體場景的發條玩具書。

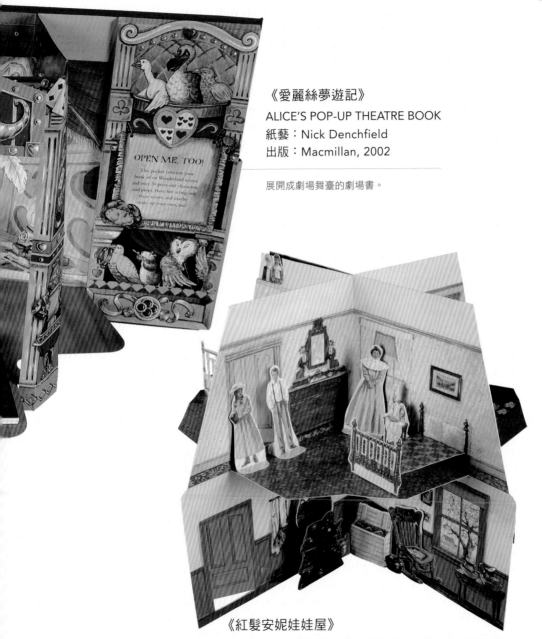

《愛麗絲夢遊記》
ALICE'S POP-UP THEATRE BOOK
紙藝：Nick Denchfield
出版：Macmillan, 2002

展開成劇場舞臺的劇場書。

《紅髮安妮娃娃屋》
THE ANNE OF GREEN GABLES POP-UP DOLLHOUSE
紙藝：Rick Morrison/Blue Goose Studio
出版：Key Porter Books, 1994

攤開成娃娃屋模型的娃娃屋書。

《亞瑟王城堡》KING ARTHUR'S CAMELOT
紙藝：Laszlo Batki
出版：Dutton Children's Books, 1993

可以玩扮家家酒的遊戲書。

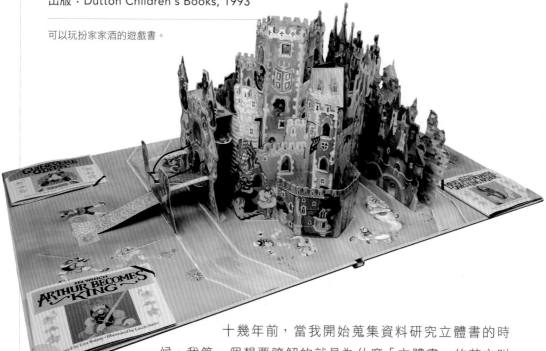

十幾年前，當我開始蒐集資料研究立體書的時候，我第一個想要瞭解的就是為什麼「立體書」的英文叫做「pop-up book」。原來早在 1932 年，美國藍絲帶出版社（Blue Ribbon Books）出版一系列以「彈起插畫」（pop-up illustrations）為訴求的童書，並註冊「pop-up」這個名詞，而《傑克與巨人》（*Jack The Giant Killer And Other Tales*）是史上第一本使用「pop-up」一詞的立體書。註冊期限到期之後，1960 年代中期，美國廣告商杭特創辦立體書製作公司，為知名出版社例如藍燈書屋（Random House）製作立體書，把所有立體書都冠上「pop-up」或是「pop-up book」字眼，其他出版社也陸續跟進。從此以後，「pop-up book」就名正言順成為立體書的代名詞。

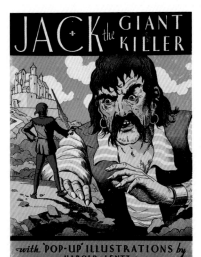

《傑克與巨人》
JACK THE GIANT KILLER AND
OTHER TALES
出版：Blue Ribbon Books, 1932
紙藝：Harold Lentz

史上第一本使用「pop-up」一詞的立體書。

《酷狗寶貝：剃刀邊緣》
WALLACE & GROMIT: A CLOSE SHAVE
紙藝：Damian Johnston　出版：BBC Books, 1998

使用拉桿機關是最常見的拉拉書。

方興未艾的「藝術立體書」

除了立體書的名稱來源,在收藏初期,我也很納悶為何立體書都是
童書。在演講的場合中,也常有未婚的成人聽眾向我抱怨書店把立
體書擺在童書區,因為他們不會主動去逛童書區,所以從來沒看過
立體書。坦白說,剛開始收藏立體書時,我也是把立體書當童書,
直到接觸古董立體書之後,才把立體書當成藝術品收藏。

2012 年策劃「立體書的異想世界」特展時,為了讓一般民眾瞭解
立體書的藝術層面,我提出「立體書不是書!」的口號,提醒民眾
不要用書的角度欣賞立體書,否則會陷入「立體書是童書」的迷
思,而忽略立體書的藝術成就。

事實上,根據歐美收藏家與學者的研究,立體
書在十三世紀發明的時候,是用來計算基督
教曆法的工具,而且在十四到十八世紀之
間,立體書還是天文學和醫學等領域提
供成人使用的專業工具書。立體書之
所以被當作童書,主要是十八世紀
兒童文學興起後,童書成為出版
業的新興市場,立體書也隨之
搭上這波順風車,從原本的
成人工具書開始走向童書
市場。

雖然立體書被定位成童書,仍然有創作者認為成人也可以是立體書的讀者。素有「立體書公爵」稱號的英國立體書大師隆‧范德梅爾(Ron van der Meer)在 1992 年便以「成人立體書」為號召,出版「寶盒」系列(The Pack)成人百科立體書,題材包括藝術、建築、音樂和一級方程式賽車等。這套經典系列雖然不足以改變整個立體書市場生態,卻因此啟蒙後續立體書創作者投入成人市場。

《藝術寶盒》THE ART PACK
紙藝:Ron van der Meer
出版:Alfred A. Knopf, 1992

最經典的成人百科立體書系列。

2005 年美國大師大衛・卡特（David A. Carter）以現代藝術為主題，發表《紅點》（*One Red Dot*），隔年 2006 年榮獲立體書年度大獎梅根多佛獎（Meggendorfer Prize），從此在藝術和設計類中，立體書成為新興的創作主題。

2010 年法國設計師瑪莉詠・芭塔耶（Marion Bataille）以設計風格的字母書《*ABC3D*》成為梅根多佛獎第一位女性以及歐洲得獎人，為法國立體書界注入一劑強心針。2012 年英國雷・馬歇爾（Ray Marshall）又以藝術立體書《紙花》（*Paper Blossoms*）拿下梅根多佛獎。

隨著這波藝術立體書浪潮，梅根多佛獎在 2014 年新增「藝術立體書」獎項。從這十年間立體書的出版走向來看，立體書已不只是童書，更是透過書的形式傳遞無限創意的互動視覺藝術。

大衛・卡特

創作資歷三十五年，獲獎無數的美國立體書大師，以《紅點》為首的「顏色五部曲」帶動現代藝術立體書化的風潮。

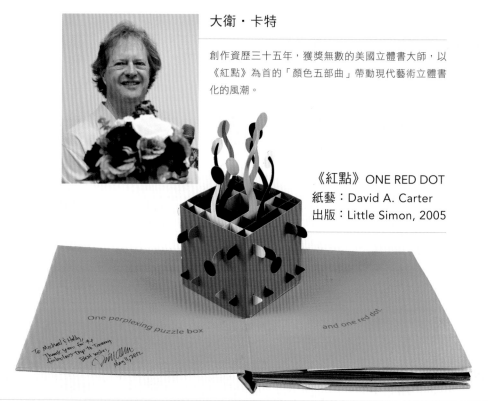

《紅點》ONE RED DOT
紙藝：David A. Carter
出版：Little Simon, 2005

One perplexing puzzle box

and one red dot.

《紙花》
（PAPER BLOSSOMS）
紙藝：Ray Marshall
出版：Chronicle
　　　Books, 2010

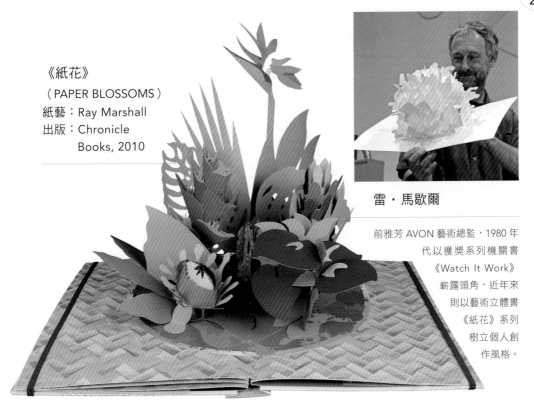

雷・馬歇爾

前雅芳 AVON 藝術總監，1980 年代以獲獎系列機關書《Watch It Work》嶄露頭角，近年來則以藝術立體書《紙花》系列樹立個人創作風格。

瑪莉詠・芭塔耶

梅根多佛獎第一位歐洲人與第一位女性得主。立體書創作強調極簡美學，目前作品都以熱愛的字母和數字為題材。

《ABC3D》
紙藝：Marion Bataille
出版：Roaring Book
　　　Press, 2008

II
似書非書
的立體書

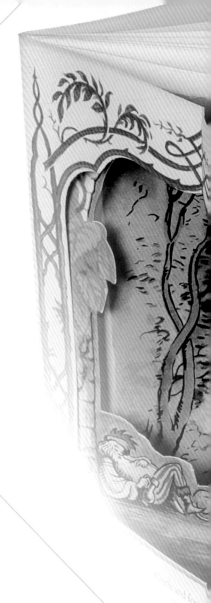

立體書的種類除了用技
術或紙藝來區分，日新月
異的形式也是立體書常見的分
類。

簡單來說，立體書的形式大致上可以分成
「收起來是書，翻開來也是書」以及「收起來
是書，翻開來不是書」這兩大類。這兩種立體書
的差別在於打開以後的樣子。

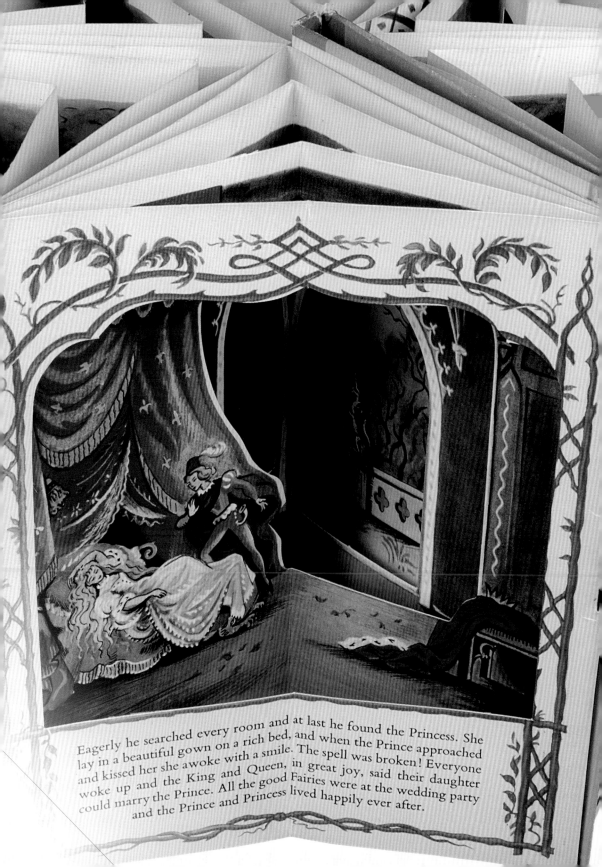

Eagerly he searched every room and at last he found the Princess. She lay in a beautiful gown on a rich bed, and when the Prince approached and kissed her she awoke with a smile. The spell was broken! Everyone woke up and the King and Queen, in great joy, said their daughter could marry the Prince. All the good Fairies were at the wedding party and the Prince and Princess lived happily ever after.

書與非書之間的無限巧思

因為立體書的發展日新月異，英國童謠權威暨兒童文學與童玩收藏家歐皮夫婦（Iona & Peter Opie）認為：「立體書的成就在於透過書本形式包裝非書本特性的巧思。」這個觀點不僅指出立體書形式的重要性，也為立體書的藝術成就立下標竿。

收起來是書，翻開來也是書

這種標準形式就是絕大多數的立體書，不管內容採用任何紙藝，無論是習慣使用單一紙藝技巧的幼教類立體書，還是混搭各種技術的一般立體書，從打開到收起來還是保持著「書」的形態，只是內容從文字或插畫變成立體場景或互動式機關。

收起來是書，翻開來不是書

這一種立體書基本上從打開到可以閱讀或使用，都有獨特的組裝或固定方式，而且定型以後的樣子已經不是「書」的形態了，常見的形式包括隧道書、旋轉木馬書、娃娃屋書以及劇場書等。

隧道書
peepshow book /
tunnel book

《珊瑚礁》
THE UNFOLDING
ADVENTURES IN THE
CORAL REEF
紙藝：Dexter Westerfield
出版：White Eagle, 1995

「隧道書」打開的方式就像拉手風琴一樣，所以在歐美又叫做「手風琴書」。但是我覺得隧道書長得比較像伸縮紙燈籠，因為要看隧道書的時候，和使用伸縮紙燈籠一樣，都是直接先把伸縮的部分拉開，等到要收起來時再壓回去。

「西洋鏡」的透視原理

隧道書的概念來自於「西洋鏡」（peepshow），西洋鏡又叫做「拉洋片」，是中世紀歐洲常見的街頭娛樂。1437 年，義大利才子亞伯第（Leon Battista Alberti）運用可以產生立體視覺的透視繪圖法，發明了這種透過小孔觀賞立體圖畫的箱子。西洋鏡的立體視覺原理是把一張圖的畫面拆成好幾層，每一層用透明塗料畫在玻璃片上，就像投影片一樣，然後再把這些玻璃景片等距排列在箱子裡，最後從箱子外面的透視孔往裡面看，就可以看到所有玻璃景片重疊後產生的立體透視圖。事實上，景片與景片之間的距離，也就是攝影術語所說的「景深」。如果你把左右手掌一前一後擺在面前，兩個手掌之間的景深就會造成立體錯覺效果。

Magic Lantern Peep Show
（John Thomson, 1877）

引自：維基共享資源

圖片：德國安格布萊希特兄弟的西洋鏡紙景片。

隧道書的誕生主要歸功於 1730 年德國安格布萊希特兄弟（Martin Engelbrecht & Christian Engelbrecht）所出版的西洋鏡紙景片。這一系列紙景片的做法與傳統西洋鏡景片完全不同，傳統西洋鏡景片是直接在玻璃上畫圖，但是安格布萊希特兄弟把圖印在紙上，再把圖面上留白的部分鏤空，每一張景片就變成有如劇場舞臺上的布景框，解決了紙片不透光的問題，最後再把紙景片等距縱向排列，然後從第一張景片往後觀看，多層景片就會重疊成具有穿透效果的立體透視，因此被歐美藏家和學者公認是隧道書的起源。

至於史上第一件隧道書的實際發明者已不可考，目前只知道在 1820 年代的英國倫敦已經出現隧道書，只是當時的名稱叫做「偷窺書」（peepshow book）。而「隧道書」這個名稱則是來自 1843 年慶祝英國倫敦泰晤士隧道（Thames Tunnel）開通而出版的偷窺書紀念品。因為隧道書拉開後的形狀和隧道一樣，從此偷窺書就被稱為「隧道書」（tunnel book）。

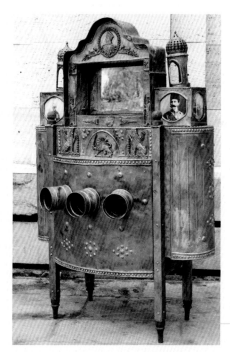

德黑蘭古列斯坦堡皇宮的西洋鏡

引自：維基共享資源 by مانفی

隧道書的結構

隧道書的關鍵元素雖然採用安格布萊希特兄弟的鏤空景片，但畢竟是書，必須要能夠收合起來，所以隧道書的創始人利用現代稱為「風琴摺」（accordion fold）的摺紙方法來取代硬梆梆的木箱。簡單來說，「風琴摺」就是把紙張按照一定的寬度連續正摺和反摺（也就是摺紙裡的凹摺和凸摺），最後摺疊成像扇摺的波浪形，是現代最常用來摺商品目錄或傳單的摺法。

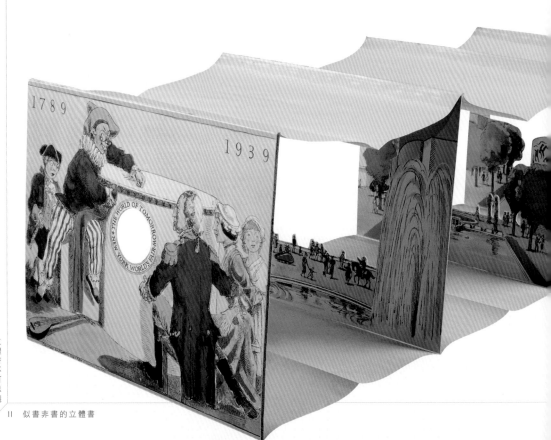

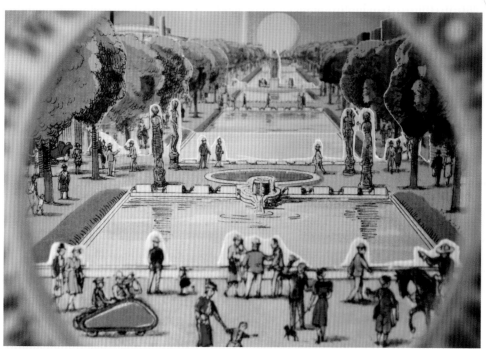

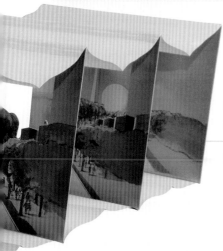

《紐約世博隧道書》THE NEW YORK WORLD'S FAIR
紙藝：Elizabeth Sage Hare & Warren Chappell
出版：The New York World's Fair, 1939

1939 年紐約世界博覽會紀念品，同時紀念華盛頓就職總統 150 週年。

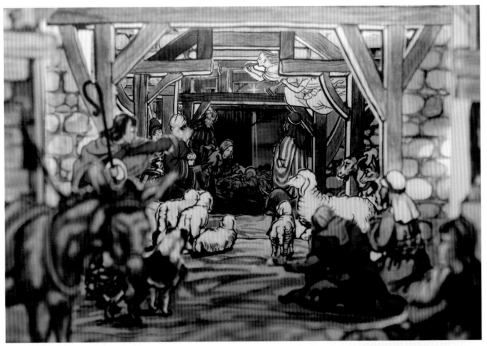

《維納勞瑞劇場書：耶誕節的故事》

THE STORY OF CHRISTMAS

紙藝：Jack S.Chambers

出版：T. Werner Laurie, 1950 年代

史上第一套手作隧道書，「維納勞瑞劇場書」B 系列第 1 冊（The Werner Laurie Show Book: Series B, No.1）。

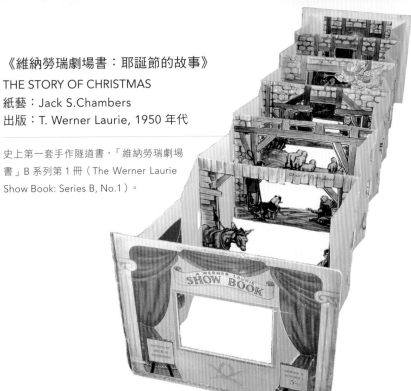

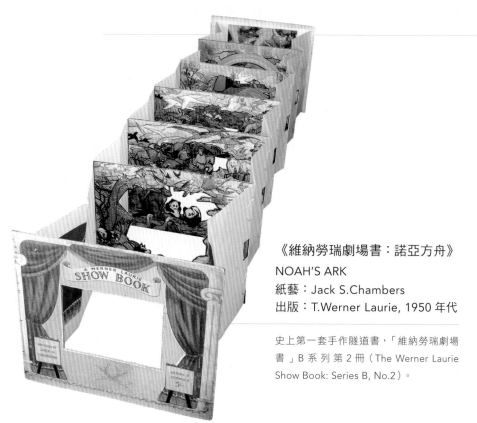

《維納勞瑞劇場書：諾亞方舟》

NOAH'S ARK

紙藝：Jack S.Chambers

出版：T.Werner Laurie, 1950 年代

史上第一套手作隧道書，「維納勞瑞劇場書」B 系列第 2 冊（The Werner Laurie Show Book: Series B, No.2）。

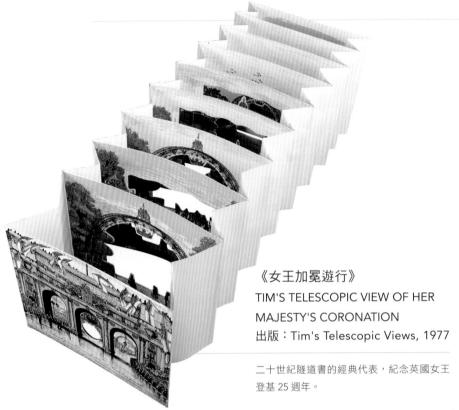

《女王加冕遊行》
TIM'S TELESCOPIC VIEW OF HER
MAJESTY'S CORONATION
出版：Tim's Telescopic Views, 1977

二十世紀隧道書的經典代表，紀念英國女王
登基 25 週年。

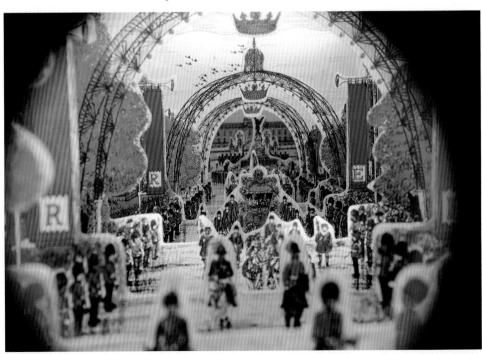

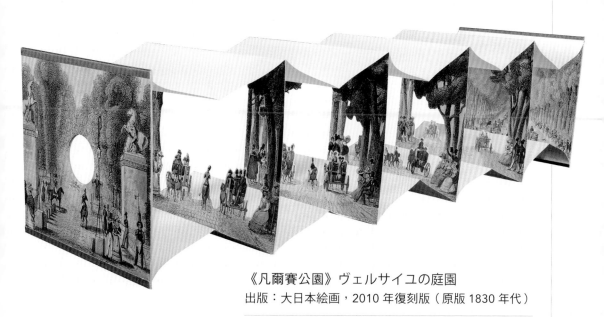

《凡爾賽公園》ヴェルサイユの庭園
出版：大日本絵画，2010 年復刻版（原版 1830 年代）

既然原本用來固定景片的木箱被風琴摺取代，景片就按等距離夾在兩張風琴摺中間；而風琴摺夾住景片的方式有上下夾和左右夾兩種，基本上古董隧道書都是用上下夾（風琴摺在上下兩面），但現代隧道書則是左右夾（風琴摺在左右兩側）。雖然風琴摺的位置並不影響視覺效果，但我覺得風琴摺在左右兩側就像兩面牆，可以讓隧道書在拉開後站穩，雙手不用一直撐著，更方便欣賞。

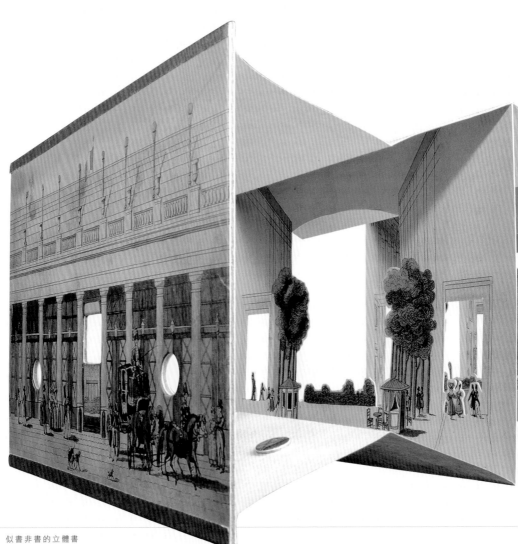

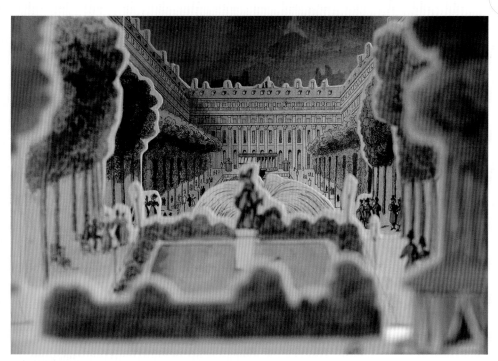

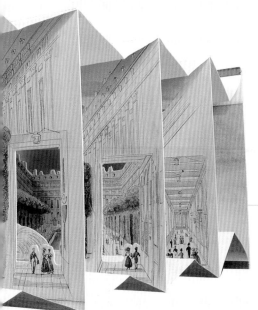

《巴黎舊皇宮》パレ・ロワイヤル
出版：大日本絵画，2009 年復刻版
（原版 1830 年代）

三個附孔蓋的透視孔，中間孔觀賞皇宮花園，
左右兩孔可以透視迴廊。

《隧道災難》THE TUNNEL CALAMITY
出版：Pomegranate Communications，2015 年復刻版
　　　（原版 1984 年代）

美國繪本作家愛德華・戈里（Edward Gorey）歌德畫風
的懸疑隧道書。一般隧道書只要固定再往裡面透視就
可以看到隧道全貌，但是戈里式的怪誕風格就是要左
右擺動隧道的尾巴才能看到各個角落的場景。

隧道書的
玩賞撇步

眼睛貼近透視孔,然後慢
慢地把隧道書往後拉開,邊拉邊
看,整個透視效果會變成
動態,就像電影的伸
縮鏡頭畫面。

劇場書
pop-up theatre / theatre book

《莎士比亞環球劇場》
SHAKESPEARE'S GLOBE
出版：Walker Books, 2005

「劇場書」顧名思義就是可以變成劇場舞臺或場景的立體書，而且還有可以換幕的景片、角色紙偶、道具以及故事劇本等配件，讓讀者跟著劇本演戲。如果從劇場書的結構和特性來看，無庸置疑概念是來自英國的「玩具劇場」（toy theatre）。

史上第一套包含舞臺、布景、劇本和角色紙偶的完整玩具劇場是在1812年由英國威廉・衛斯特（William West）在倫敦出版，當時的售價非常昂貴，相當於一般人一個月的薪水！由於劇場書和隧道書的關鍵元素都是景片，所以歐美的研究認為1730年德國安格布萊希特兄弟發明的西洋鏡紙景片除了是隧道書的源頭，也催生了玩具劇場。

《伊莉莎白時代劇場》
MR. JACKSON'S
ELIZABETHAN THEATRE
設計：Peter Jackson
出版：Tobar Limited, 1996

玩具劇場從問世到現在兩百年來
都是完全手作，必須自行裁切和
組裝。這件收藏是無痛懶人版，
不用膠水和剪刀就可以輕易組裝。

劇場書依照技術演進的過程
可分為「場景式劇場書」和
「模型式劇場書」。「場景式
劇場書」是一頁一個戲劇場
景，屬於「收起來是書，翻
開來也是書」這種形式，而且和
隧道書一樣，都是透過有間距的多重景片重疊後產生立體透視效
果，但是「模型式劇場書」的特色是書本展開以後變成劇場模型，
也就是「收起來是書，翻開來不是書」的形式。

場景式劇場書

「場景式劇場書」的起源可以追溯到 1856 年英國迪恩父子公司
（Dean & Sons）出版的「迪恩新場景書」（Dean's New Scenic
Books）系列。迪恩父子公司是史上第一家立體書專業出版公司，
在十九世紀中期發明了許多立體書技術，是立體書產業的先驅。
「迪恩新場景書」系列把多層景片的結構從隧道書移植到一般書本
形式的書頁上，改變了立體透視場景的形式，從此，這種利用多層
景片透視來產生立體效果的層景技術，就成為立體書的視覺基礎。

*本書標示「紙藝」者，是指設計立
體紙藝者（即紙藝工程師），少數立
體書若有特別標出整本書概念的設計
者，則另標示「設計」。

圖片集：1856 年《迪恩
新場景書：仙履奇緣》。

結合劇場元素和層景技術的「場景式劇場書」出現在十九世紀末期，當時最知名的作品是 1878 年德國巴伐利亞國會議員暨作家法蘭茲・波恩（Franz Bonn, 1830 ～ 1894）的《兒童劇場》（*Theater-Bilderbuch*），以及 1883 年德國兒童文學作家伊莎貝拉・布朗（Isabella Braun, 1815 ～ 1886）的《最新劇場書》

（*Allerneustes Theaterbilderbuch*）。《兒童劇場》的特色是上下翻頁的直式開頁格式，翻開書頁後舞臺框和景片會自動拉撐定型，解決「迪恩新場景書」必須手動拉撐景片的不便。而《最新劇場書》則沿續「迪恩新場景書」系列必須手動拉舞臺框的方式，但加入了拉桿機關讓劇場裡的角色動起來。

《兒童劇場》THE CHILDREN'S THEATRE
出版：Kestrel Books / The Viking Press,
1978 英文復刻版

翻頁時可自動拉撐並固定劇場。

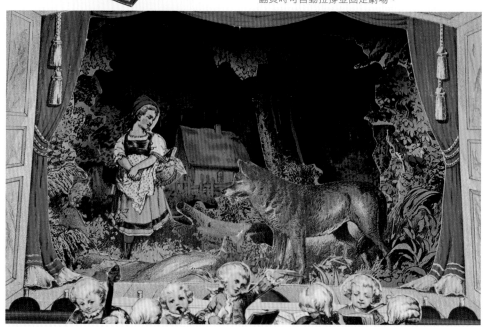

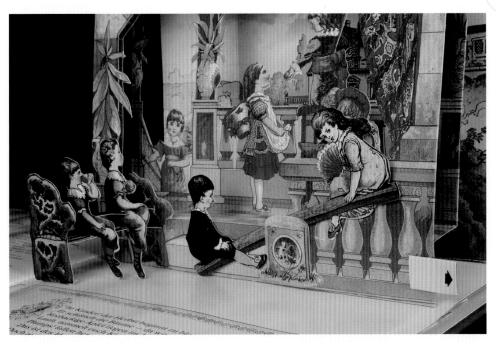

《最新劇場書》

ALLERNEUSTES THEATERBILDERBUCH

出版：Esslinger Verlag J.F. Schreiber,
　　　1987 德文復刻版

手動拉起劇場後，再把最後一張背景片的左側
向內摺，即可固定劇場。

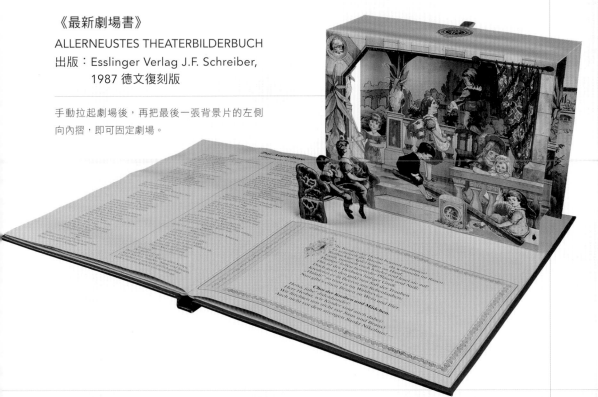

層景技術是劇場書的核心，就算是朝多元形式發展的現代「場景式劇場書」還是利用層景創造景深與立體效果，但是形式更多元。例如，已故大師約翰・史崔俊（John Strejan）與當代大師大衛・卡特的《彼得與狼》將封面中開成舞臺側翼，再把場景下翻，是劇場書最常見的現代形式。

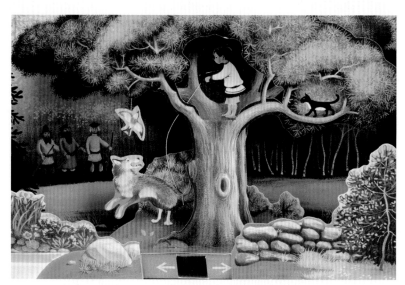

《彼得與狼》
PETER AND THE WOLF
紙藝：John Strejan &
　　　David A.Carter
出版：Viking, 1986

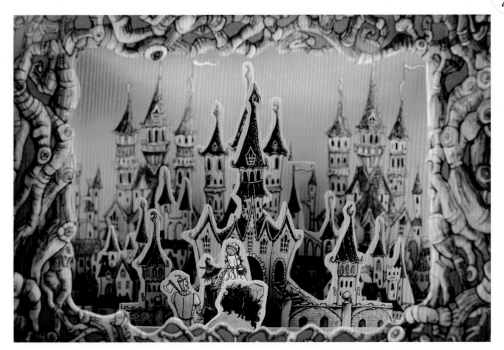

《綠野仙蹤》
THE WIZARD OF OZ
紙藝：Manth
出版：Tango Books, 2012

英國出版社 Tango Books 以知名兒童文學為主題，融合隧道書和層景書技術的劇場書系列，目前已出版《綠野仙蹤》、《彼得潘》以及《愛麗絲夢遊記》等。立體場景的結構仿效劇場舞臺，前面是布幕，後面是場景，展開每一頁的場景都是一種全新的體驗。讀者必須把布幕往兩側拉開，再像打開隧道書一樣把後面的場景拉出來。

影片：場景式劇場書《綠野仙蹤》。

模型式劇場書

「模型式劇場書」無論是外觀或是使用方式，就像是把玩具劇場搬到書裡面，除了有劇場模型，還包括可以換幕的景片和角色紙偶等配件。和「場景式劇場書」比較，「模型式劇場書」的樂趣在於組裝劇場模型的過程以及跟著劇本在劇場模型上面玩角色扮演，完全是動態的體驗。

史上第一本「模型式劇場書」《兒童喜劇書》（*The Children's Book Of Pantomimes*）是英國山繆生（Marjorie Emma Elizabeth Samuelson）在 1930 年申請的專利，並且由英國出版社 Cassell & Company 在同一年出版。這本書包括六篇兒童喜劇故事以及一個可以演出〈仙履奇緣〉的模型劇場。這座可以收納的仙履奇緣劇場舞臺是設計在封底，所以只要把封底朝上，把印在封底而且鏤空的舞臺框翻上來之後，再把舞臺框裡的布景往內推開，原本的封底裡的空白頁就變成劇場舞臺，接著再按照三片布景背面的劇本一幕幕把布景擺在劇場舞臺的後面，這樣就可以開始拿著各個角色的紙偶演出五幕的〈仙履奇緣〉兒童喜劇了。

《兒童喜劇書》
THE CHILDREN'S BOOK OF PANTOMIMES
紙藝：Marjorie Emma Elizabeth Samuelson
出版：Cassell & Company, 1930

史上第一本「模型式劇場書」，包含六篇兒童故事和一個可演〈仙履奇緣〉模型劇場。

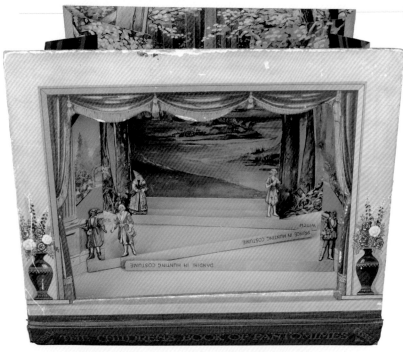

第一幕：森林

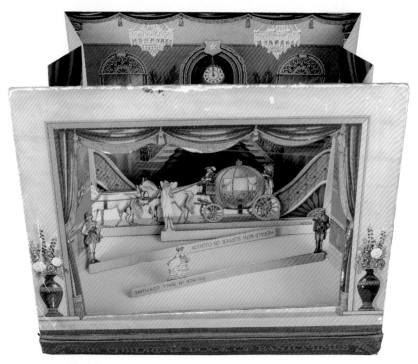

第三幕：皇宮

由大衛・卡特的岳父托爾・洛克維格（Tor Lokvig）操刀的《安可！劇場書》（*Encore*）是現代「模型式劇場書」的經典。從封底打開，再把封面豎直後，就可以拉開劇場框變成一座劇院。全書共有四個劇場場景，前三個分別是戲劇場景、芭蕾舞劇場景以及音樂劇場景，最後一個劇場刻意留下空舞臺，讓讀者參考說明製作自己的場景。

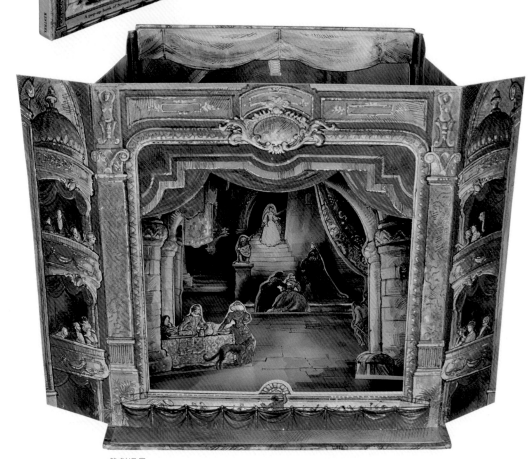

《安可！劇場書》ENCORE
紙藝：Tor Lokvig　出版：Kestrel Books, 1982

戲劇場景

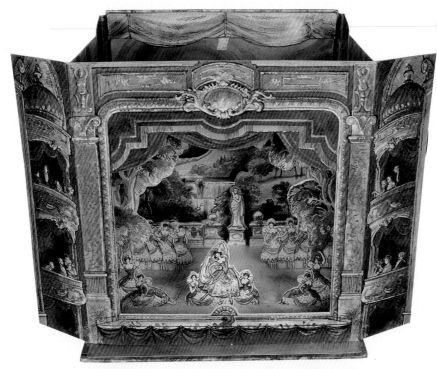

芭蕾舞劇場景

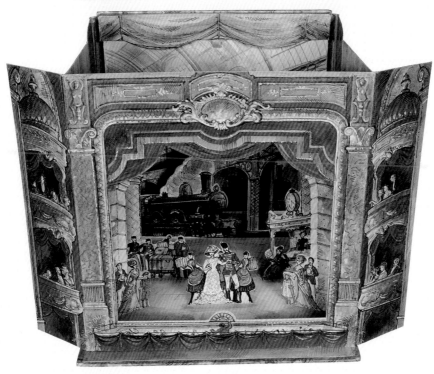

音樂劇場景

《臺灣掌中戲》是臺灣目前唯一以傳統布袋戲為主題的「模型式劇場書」，而且從設計、生產到組裝都是在臺灣完成，在沒有立體書產業的臺灣要出版這麼厚工的立體書真是不簡單！展開固定後，書皮把戲臺撐高，除了方便讀者操演配件裡的指偶外，主要是讓後臺形成上下樓。樓上是舞臺，樓下就像是儲藏室或辦公室。

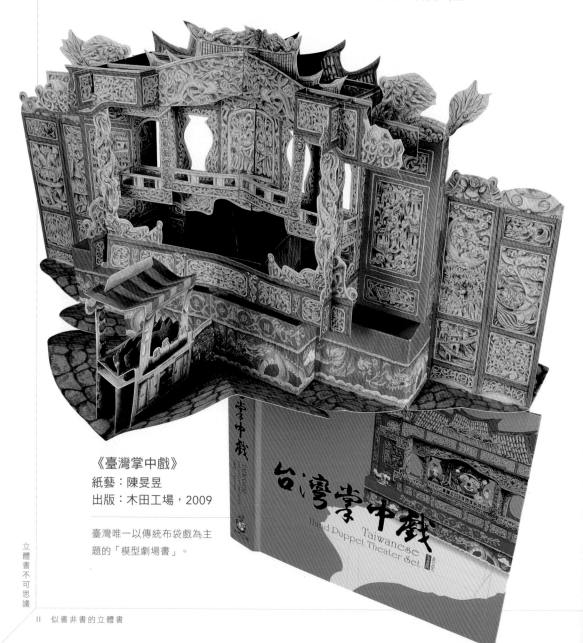

《臺灣掌中戲》
紙藝：陳旻昱
出版：木田工場，2009

臺灣唯一以傳統布袋戲為主題的「模型劇場書」。

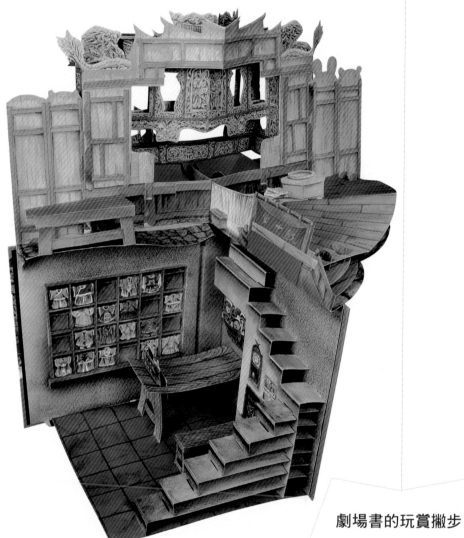

劇場書的玩賞撇步

書中的配件（包括紙偶和
道具等）容易折損和遺失。可以
先用掃瞄器或數位相機將所有配件掃
瞄或拍照存檔，再用磅數或基重較高
的卡紙（例如 200 gsm）或者
相片紙列印出來把玩，原
版配件就好好保存。

影片：模型式劇場書
《臺灣掌中戲》。

影片：《臺灣掌中戲》
製作過程。

《仙履奇緣》

CINDERELLA

出版：Houghton Mifflin Company，
　　　1950 年美國版

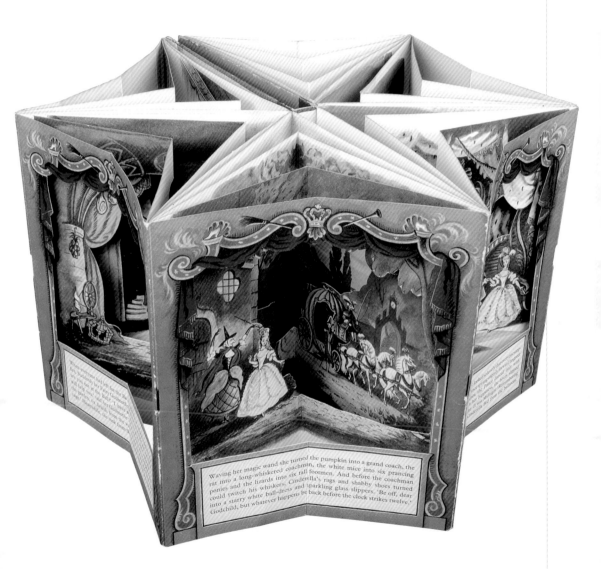

「六星形旋轉木馬書」利用外寬內窄的三角形劇場結構創造深邃的立體透視效果。

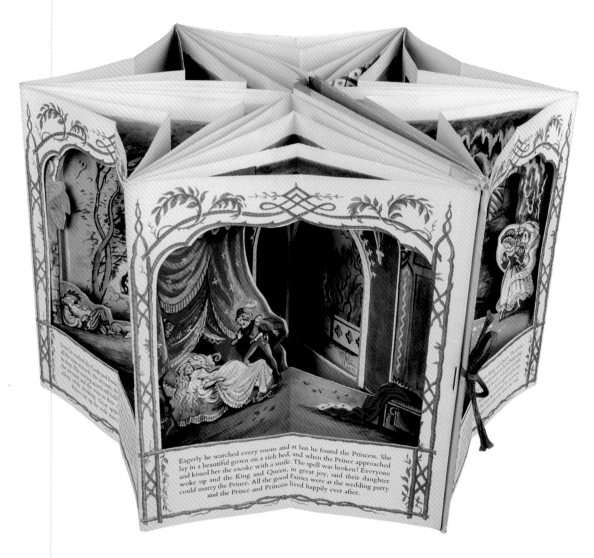

Eagerly he searched every room and at last he found the Princess. She lay in a beautiful gown on a rich bed, and when the Prince approached and kissed her she awoke with a smile. The spell was broken! Everyone woke up and the King and Queen, in great joy, said their daughter could marry the Prince. All the good Fairies were at the wedding party and the Prince and Princess lived happily ever after.

羅蘭·派姆的抒情浪漫風格與這部經典童話相得益彰。

《睡美人》

THE SLEEPING BEAUTY

出版：Houghton Mifflin Company，
　　　1951 年美國版

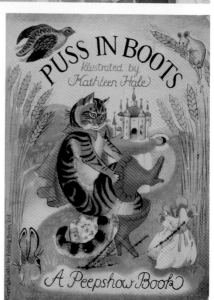

《靴貓》
PUSS IN BOOTS
出版：Houghton Mifflin Company，
　　　1951 年美國版

凱斯琳・海爾（Kathleen Hale）是英國 1940 年代知名童書作家與插畫家，其代表作為「奧蘭多橘醬貓」系列（Orlando the Marmalade Cat），因此由愛貓且擅長畫貓的海爾來詮釋《靴貓》是最恰當不過的了。

十字形旋轉木馬書

雖然「六星形旋轉木馬書」是最早出版的旋轉木馬書，但是十字形的旋轉木馬結構早在 1894 年已經是美國紐約麥克勞林兄弟公司（McLoughlin Bros.，美國第一家立體書出版公司，也是當時最大的玩具公司）的註冊專利。或許當時麥克勞林兄弟公司把專利開發成其他玩具，所以讓英國的佛爾汀公司搶到頭香，領先出版旋轉木馬書。

和「六星形旋轉木馬書」相較之下，「十字形旋轉木馬書」在結構上利用十字形結構把旋轉木馬切割成四等分的頁面（例如《祕密花園》），甚至六個頁面（例如《愛麗絲夢遊記》），讓每個頁面都是開放空間，而不是封閉的劇場；技術上則不再使用層景透視技術，而是採用扇摺技術（fan-fold，一種利用凹摺和凸摺產生立體層次感的技術，詳見〈立體書的紙藝技術〉：「層」）或者立體模型技術，把每個頁面變成立體模型場景，完全脫離傳統劇場的立體透視場景。

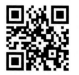

Google 專利搜尋：1894 年美國麥克勞林兄弟公司的旋轉木馬結構專利。

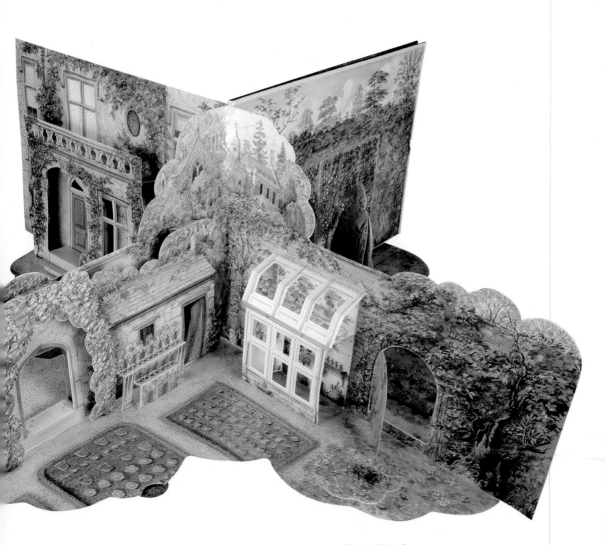

《祕密花園》

THE POP-UP SECRET GARDEN

紙藝：Tom Partridge

出版：Scholastic, 1995

四頁面的「十字形旋轉木馬書」。

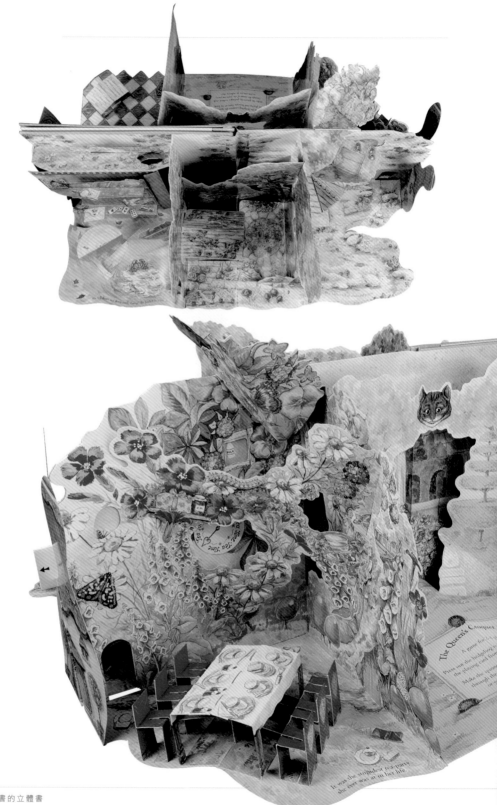

六星形旋轉木馬書的
玩賞撇步

不要急著全部攤開,先逐頁翻閱。因
為每一頁是獨立的三角劇場,外寬內窄的設
計可以從不同角度往裡面觀賞細部。等每頁都
一一觀賞完了,再把整本書攤開固定,
然後放在聚光燈下面觀賞,或者用
手電筒打燈光,會有意想不到
的劇場效果。

《愛麗絲夢遊記》
ALICE'S POP-UP WONDERLAND
紙藝:Nick Denchfield
出版:Macmillan Children's Books, 2000

六頁面的「十字形旋轉木馬書」。

娃娃屋書
doll's house / dollhouse

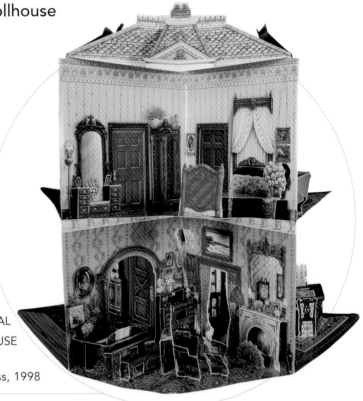

《維多利亞娃娃屋》
A THREE-DIMENSIONAL
VICTORIAN DOLL HOUSE
紙藝：Renee Jablow
出版：Piggy Toes Press, 1998

娃娃屋立體書一般簡稱為「娃娃屋書」，打開以後直接或者經過組裝，就變身為一棟娃娃屋模型，是「收起來是書，翻開來不是書」這類型立體書的代表。

就像劇場書起源於玩具劇場，娃娃屋立體書的概念是來自於實體的娃娃屋。根據考證，實體娃娃屋的原型是十六世紀德國巴伐利亞公爵亞爾伯特五世（Albrecht V）委託工匠複製家裡裝潢的縮小模型。這種傳統娃娃屋看起來像書櫃，每一層有好幾格，每一格就是一個

縮小的房間，而每個房間和電視連續劇的室內景一樣，是切開來的剖面，都少了一面牆（這樣才能完全看到室內的裝潢和擺設），是十六世紀王公貴族的奢華裝飾品。

十七世紀中期以後，娃娃屋逐漸變成兒童玩具，而且從十八世紀開始，娃娃屋才演變成像真實房屋一樣，除了內部房間的裝潢，還有外觀和門面。

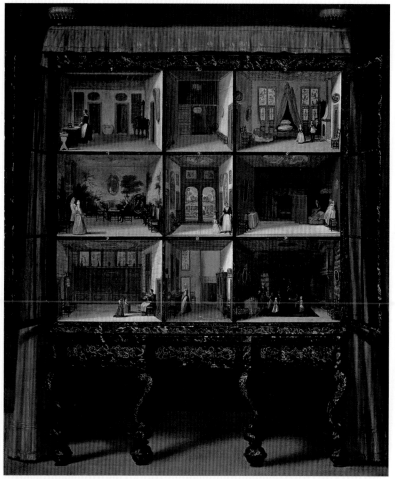

古董娃娃屋：The Dollhouse of Petronella Oortman（Jacob Appel F., 1710）

引自：維基共享資源

一字形娃娃屋書

歷史上第一本娃娃屋立體書，是德國立體書天才創作者梅根多佛（Lothar Meggendorfer）在 1889 年所發表的《娃娃屋》（*Das Puppenhaus*）。這本原創的娃娃屋書就是根據傳統娃娃屋的剖面設計，把十九世紀末德國商家切割成五格，一格一間，而且房間左右相連成一字形，所以我把這種結構稱為「一字形娃娃屋書」。

《娃娃屋》THE DOLL'S HOUSE
紙藝：Lothar Meggendorfer
出版：Viking，1979 年英文復刻版

展開後像電視連續劇室內景的「一字形娃娃屋書」。

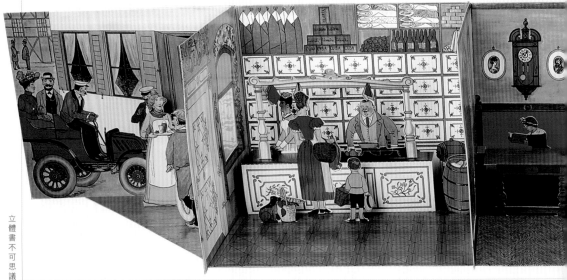

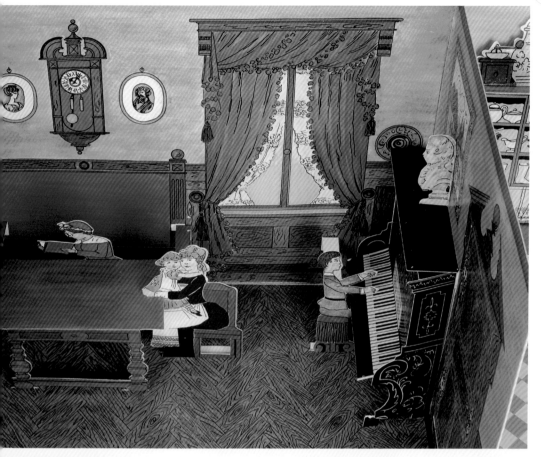

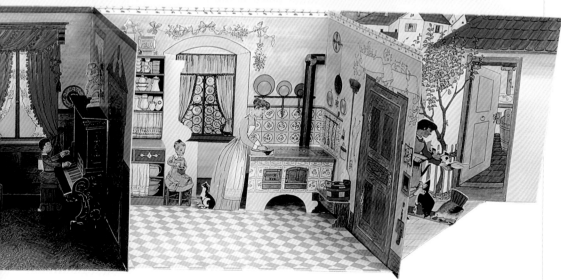

《德國畢德邁爾時代屋》DAS BIEDERMEIER-SPIELZEUGHAUS

紙藝：Hubert Siegmund

出版：Esslinger Verlag, 2013

雙層式「一字形娃娃屋書」是現代新興的娃娃屋書。

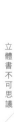

十字形娃娃屋書

除了「一字形娃娃屋書」，從「十字形旋轉木馬書」的十字形結構所衍生的「十字形娃娃屋書」是最常見的娃娃屋書形式，所以一般通稱的「娃娃屋書」都是指這種形式。雖然「十字形娃娃屋書」的發明人不詳，但目前已知最早期的娃娃屋書是 1950 年代出版的《娃娃屋》（Doll's House）。這件作品為了突顯娃娃屋書的特性，特別把上半部裁切成屋頂的形狀；另外，線圈裝訂讓旋轉木馬結構更容易攤開，然後再用迴紋針把封面和封底夾住固定。而被十字形結構切割的四個場景裡面，每個場景的上半部是童謠搭配簡單的插畫來介紹場景，下半部則是立體場景。

到了 1970 年代，美國卡片大廠 Hallmark 開始把玩具劇場的配件如紙偶和道具元素加入娃娃屋書（例如《仙人掌溪鎮》，配件是雙面印刷，正面彩色，背面黑白），從此以後，紙偶和道具就成為娃娃屋書的基本配件。

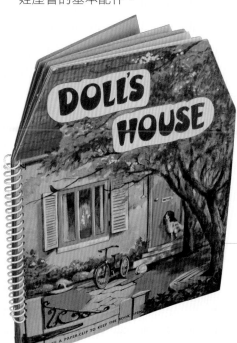

《娃娃屋》DOLL'S HOUSE
出版：Bancroft ╱ Westminster
Books，1950 年代

目前已知最早的「十字形娃娃屋書」。

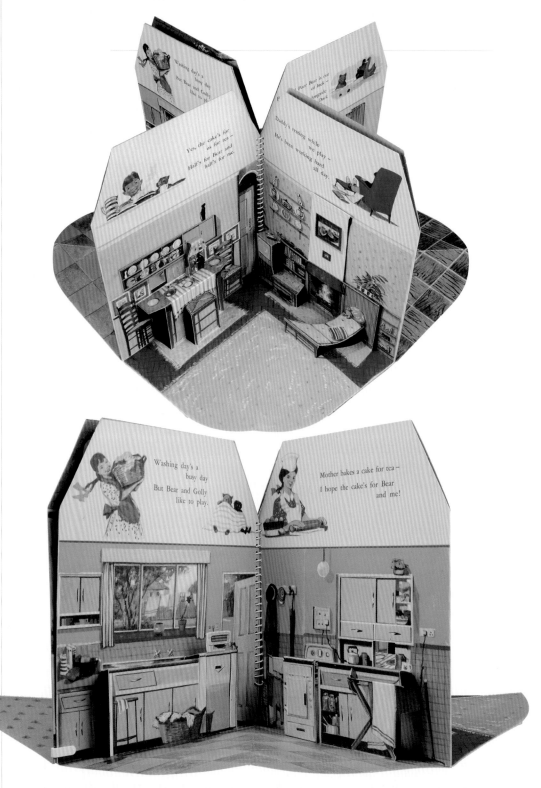

《仙人掌溪鎮》CACTUS CREEK
出版:Hallmark Cards,1970 年代

Hallmark 此一系列娃娃屋書的最大特色,就是專為每頁場景設計專屬的紙偶和道具。本書以美國 1970 年代熱門西部影集的場景為主題,每頁背景擺脫傳統梯形屋頂造型,按照背景輪廓裁切,讓場景更為生動逼真。

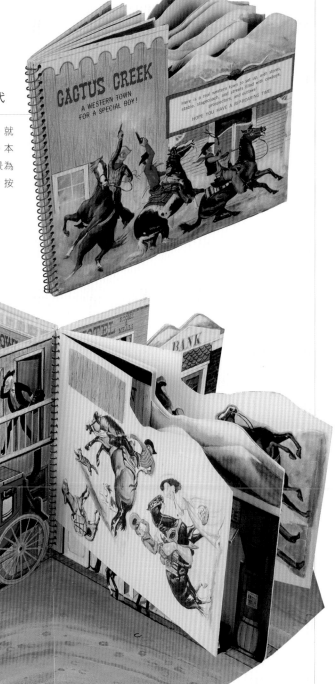

娃娃屋書的黃金時代和新趨勢

1990 年代是娃娃屋書的黃金時代,許多經典的娃娃屋書作品都誕生在這個年代。從這個時期開始,娃娃屋書仿照十八世紀傳統娃娃屋,又新增了具有門面或房屋外觀的設計,所以娃娃屋書開始分為「無門面」和「有門面」兩種。「無門面」的娃娃屋書是標準的「十字形娃娃屋書」,例如《愛德華時代娃娃屋》,四面都是屋內景,是娃娃屋書最普遍、最大宗的形式;而「有門面」的娃娃屋書就是有房屋正面外觀的娃娃屋書,例如《愛德華時代雜貨店》和《奶奶的家》,通常是把原來的四面結構挪出兩面當房屋外觀,另外兩面就是房屋內景,所以「有門面」的娃娃屋書是內外兼具。此外,不管有沒有門面,娃娃屋書從原本的一層樓變成兩層樓,所以書的尺寸也跟著拉長,這就是為什麼現代娃娃屋書的大小比一般立體書高或者寬出許多。

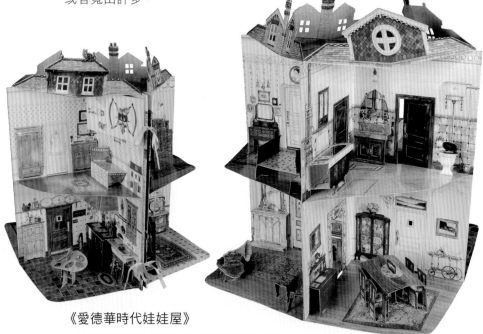

《愛德華時代娃娃屋》
A THREE-DIMENSIONAL EDWARDIAN DOLL HOUSE
紙藝:Bruce Reifel 出版:Viking, 1995

無門面的雙層八景娃娃屋書。

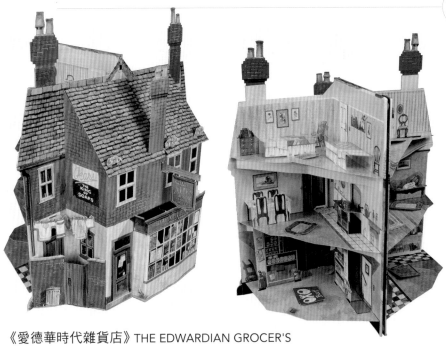

《愛德華時代雜貨店》THE EDWARDIAN GROCER'S
紙藝：Keith Moseley　出版：Over the Moon, 2002

有門面的雙層六景娃娃屋書。

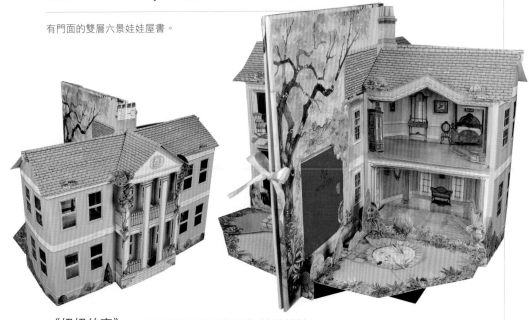

《奶奶的家》LA MAISON DE GRAND-MAMAN
紙藝：Keith Moseley　出版：Quatre Fleuves, 2007

有門面的雙層四景娃娃屋書。

無論是傳統的「一字形娃娃屋書」還是近代的「十字形娃娃屋書」，娃娃屋書到了二十一世紀已不再局限於「屋」的形式，而是運用這兩種結構發揮創意。目前最常見的做法是把兒童文學作品變成娃娃屋，用故事的場景來取代屋內景，讓娃娃屋書愈來愈趨向劇場書，例如《小熊維尼的奇妙世界》；或者是利用「十字形娃娃屋書」可以 360 度全面攤開的特性，設計更大型、更複雜的模型，並且加入紙偶和道具等劇場書元素，朝多元的模型遊戲書發展，英國尼克‧丹契菲爾德（Nick Denchfield）最擅長這一類的娃娃屋，例如《恐怖城堡》和《海盜船》。

《小熊維尼的奇妙世界》
THE MAGICAL WORLD OF
WINNIE-THE-POOH
紙藝：Keith Finch
出版：Dutton Juvenile, 2003

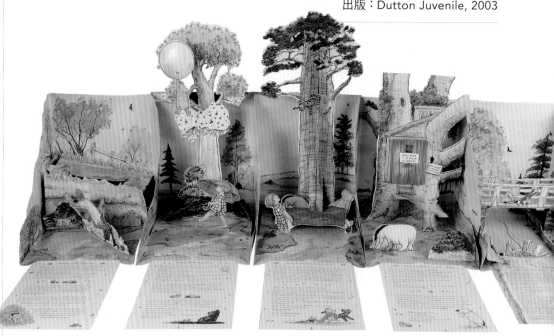

《恐怖城堡》

POP-UP SPOOKY CASTLE

紙藝：Nick Denchfield

出版：Macmillan Children s Books, 2003

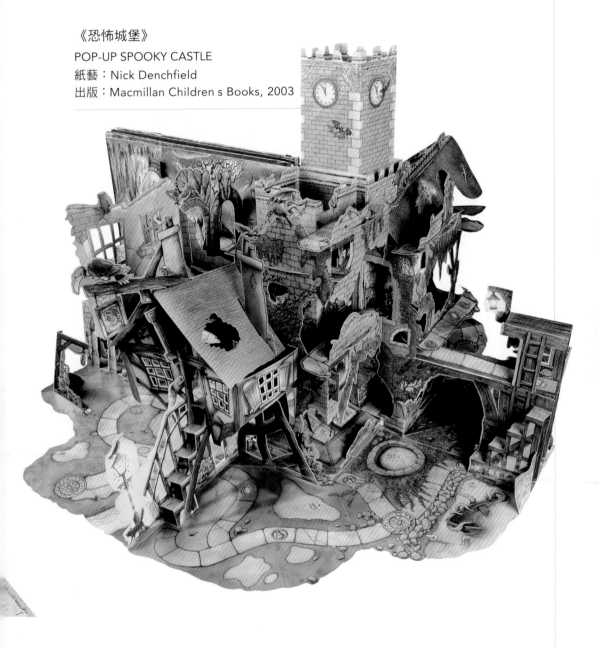

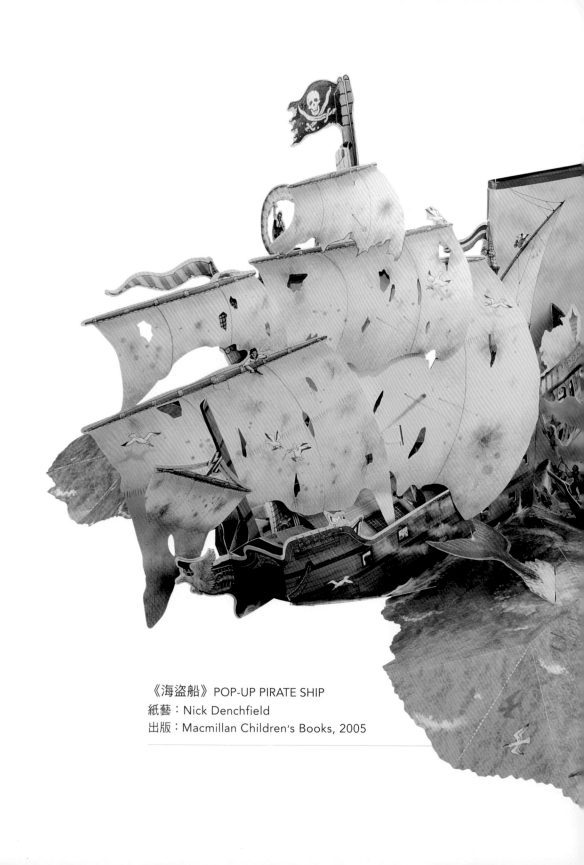

《海盜船》POP-UP PIRATE SHIP
紙藝：Nick Denchfield
出版：Macmillan Children's Books, 2005

娃娃屋書的玩賞撇步

　　誰説固定娃娃屋書一定要綁緞
帶這麼麻煩？趕快來自製固定夾，
無痛又快速！首先找兩個小型文具夾，
夾力要適中，可以在書上墊厚紙板先試夾看
看。接著裁一小段與文具夾同寬的泡棉膠帶，
貼在文具夾內側兩邊當襯墊，以免把
封面和封底夾壞。最後，攤開娃
娃屋書，一手拿書，一手夾
書就可輕鬆觀賞。

商用立體書

立體書既然是印刷品，自然而然常被企業採用做為產品、文宣、促銷物或其他商業用途。因為成本往往是企業最大的考量，所以這種立體文宣品通常都是利用簡單技巧製作的立體卡片，或者是夾在報刊雜誌的內頁當作廣告夾頁等，這類收藏在歐美被歸納在「紙品收藏」（paper ephemera）或者廣告印刷品收藏。因為我的收藏主要專注在具有「書」的形式，所以無論裡面包含的立體紙藝或頁數多寡，包括促銷物、產品型錄、紀念品、郵摺專冊以及唱片概念專輯等，都在我的收藏範圍內。

促銷贈品

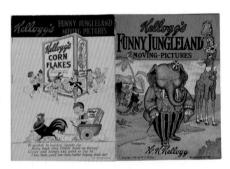

《家樂氏翻拼書》
KELLOGG'S FUNNY JUNGLELAND
MOVING-PICTURES
出版：W.K. Kellogg, 1909
　　（非賣品）

這件用來促銷早餐玉米片的「翻拼書」（結合翻翻書和拼圖樂趣的立體書形式，請參考〈立體書的紙藝技術〉：「翻」），是家樂氏最早採用的促銷贈品，也是行銷史上最成功的促銷案例之一，促銷活動持續長達二十三年。原本是在商店購買兩盒當場贈送一本，後來改成回函美元一角免費索取。

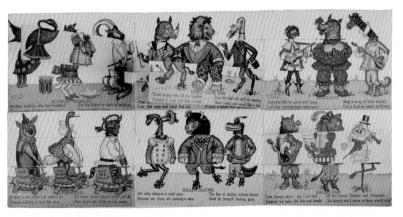

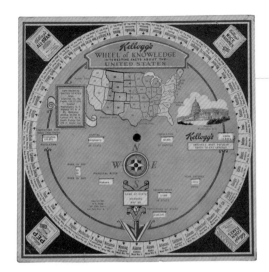

《家樂氏知識輪》
KELOGG'S WHEEL OF KNOWLEDGE
出版：A. Knapp, 1931（非賣品）

從十三世紀轉盤（請參考〈立體書的歷史〉）衍生的「輪表」（一種用來查詢資料的轉盤，請參考〈立體書的紙藝技術〉：「轉」）是歐美機關行號常用的宣傳品。消費者必須寄回兩個家樂氏玉米片的盒蓋才能兌換這個美國當時四十九州的地理知識輪表。

《美國總統史》
HISTORY OF OUR PRESIDENTS
出版：Maxwell House Coffee Co., 1963（非賣品）

美國麥斯威爾咖啡的立體書贈品，介紹美國第一任總統華盛頓到第三十六任總統詹森。

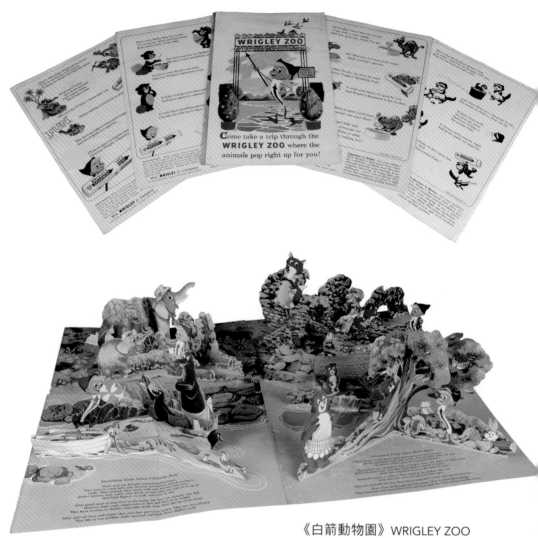

《白箭動物園》WRIGLEY ZOO
出版：Wm. Wrigley Jr. Company，
1960 年代（非賣品）

美國白箭口香糖製作的促銷品，在知名兒
童雜誌《傑克與吉兒》（*Jack & Jill*）上用
夾頁的方式贈送這份單頁立體書。全套集
滿共十四本，內容是白箭口香糖贊助的電
視卡通「袋鼠隊長」十四位動物主角，一
本一種動物，介紹該動物的生態。

宣傳品

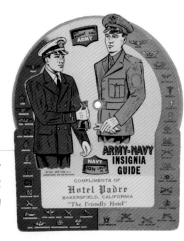

《美國陸海軍階指南》
ARMY-NAVY INSIGNA GUIDE
出版：Advertisers Service Division,
　　　1942（非賣品）

二戰期間美國加州旅館的宣傳品。只要轉動背面的轉盤，上下的窗格會分別顯示陸軍和海軍的軍階，而且左右兩邊的軍裝也會顯示對應的肩章、袖章和臂章。

《電影史》
FLICKS: HOW THE MOVIES BEGAN
紙藝：Tor Lokvig
出版：The Academy of Motion Picture
　　　Arts and Sciences, 2001（非賣品）

2001 年美國奧斯卡獎給所有入圍與得獎者的紀念品，內容介紹電影的發展史。

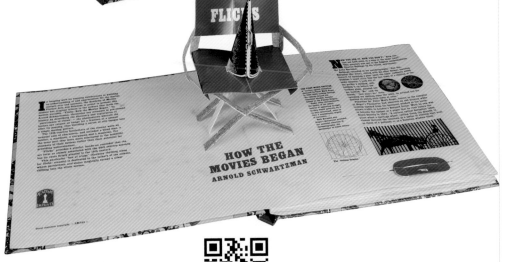

影片：FLICKS: HOW THE MOVIES BEGAN。

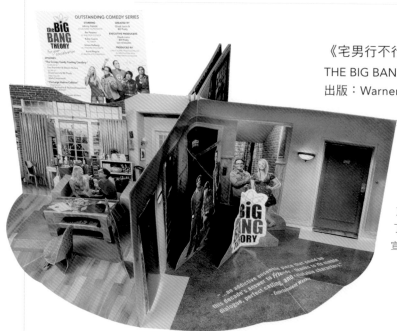

《宅男行不行艾美獎宣傳立體書》
THE BIG BANG THEORY
出版：Warner Bros. Entertainment
Inc, 2010（非賣品）

美國電視情境喜劇《宅男行不行》（*The Big Bang Theory*，另譯為《生活大爆炸》）為了角逐 2010 年艾美獎最佳情境喜劇，製作了這件娃娃屋書向評審委員宣傳。

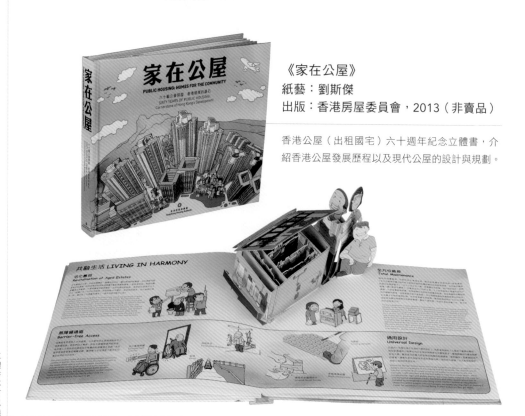

《家在公屋》
紙藝：劉斯傑
出版：香港房屋委員會，2013（非賣品）

香港公屋（出租國宅）六十週年紀念立體書，介紹香港公屋發展歷程以及現代公屋的設計與規劃。

公司年報／產品目錄

《阿科尤提年度財報立體書》

ACUITY'S STORYBOOK YEAR

紙藝：Andrew Baron

出版：Acuity Insurance, 2010（非賣品）

美國保險公司 Acuity Insurance 透過鵝媽媽立體
書的形式製作公司的年度財報，榮獲多項行銷大
獎。書中每一頁都有高階主管的留言和財務報表，
最後一頁是董事會成員和年度經營成果的損益表。

《尼曼馬庫斯百貨百年紀念立體書》
NEIMAN MARCUS POP-UP BOOK
紙藝：Kees Moerbeek
出版：Neiman Marcus & Melcher Media, 2007

美國尼曼馬庫斯百貨的時尚精品目錄。

《Sony Ericsson 行動電話立體書》
紙藝：Andrew Baron, Kees Moerbeek, Sally Gabb, Kyle Olmon
出版：Sony Ericsson Mobile Communications AB, 2008（非賣品）

索尼愛立信在 2008 年巴塞隆納「世界行動通訊大會」贈送給貴賓的產品型錄，當年榮獲瑞典設計獎印刷媒體金牌獎以及評審團金牌獎。

影片：2013 年大衛・卡特設計的手機宣傳立體書。

音樂專輯

酷玩樂團《彩繪人生》專輯
COLDPLAY: MYLO XYLOTO
紙藝：David A. Carter
出版：EMI, 2011

這張概念專輯的主題是酷玩樂團成員
與英國街頭藝術家派瑞斯（Paris）
共同創作的塗鴉牆，所以委託美國紙
藝大師大衛·卡特將塗鴉牆轉化為
大型立體紙藝。

凱莉·米洛《愛神：女神限量特別版》專輯
KYLIE: APHRODITE: THE GODDESS EDITION
紙藝：Benja Harney
出版：Darenote Ltd, 2011

澳洲女歌手凱莉·米洛（Kylie
Minogue）《愛神巡迴演唱》
（Aphrodite: Les Follies Tour）
紀念專輯立體書，限量兩百套特
別版，把四場演唱會的舞臺實景
立體化。

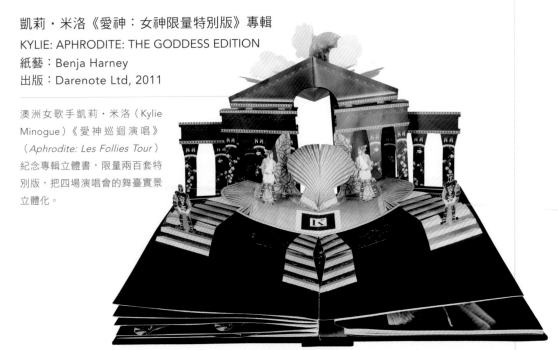

影片：《凱莉：愛神專輯》立體書。

立體書
的歷史

立體書誕生在十三世紀
的英國。一開始，立體書
並不是目前一般大眾認為的童
書，而是給成人使用的資訊處理工
具；在中古世紀的歐洲，則被應用在
天文和醫學等專業領域當教具使用；直到
十八世紀中期，專門給兒童閱讀的立體童書才
出現。

到了十九世紀中期，立體書產業才真正成為具有經濟規模
的出版品，以英國和德國為主的歐洲，是當時最大的生產國
和消費市場。後來二十世紀的兩次世界大戰，讓立體書產業的重
心從歐洲轉移到美國，從此美國成為全球立體書產業的領導者。

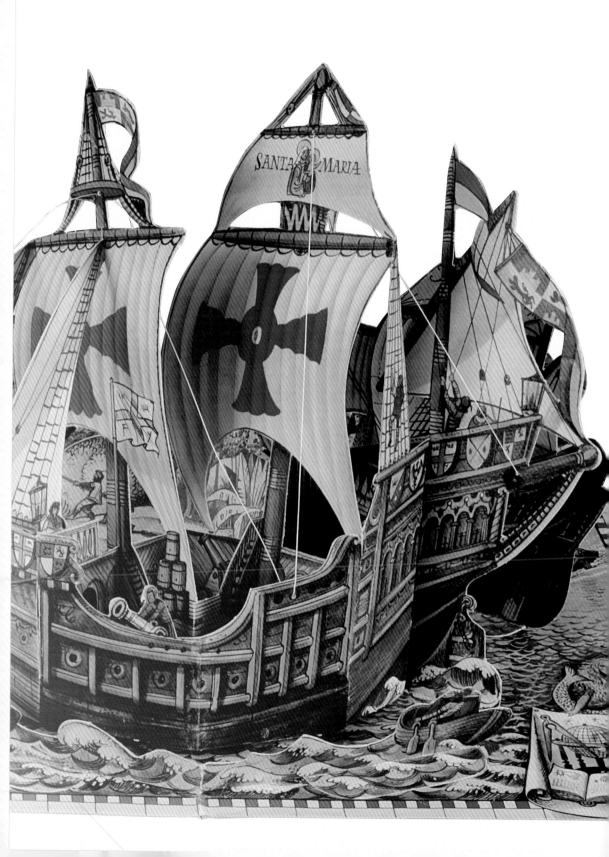

雷蒙・魯爾的貢獻

在歐美專家發現馬修・派瑞斯的著作之前，長久以來一直認為西班牙學者雷蒙・魯爾（Ramon Llull，約 1232～1315）是立體書的創始者。魯爾來自西班牙東部馬略卡島（Majorca），是作家、哲學家，也是神學家。大約在 1275 年，他設計了轉盤機關，把概念、知識與詞彙分類做成不同大小的圓盤，轉動不同圓盤所產生的各式組合就是新知識或新概念。雷蒙・魯爾利用這種轉盤做為基督教義的邏輯思考工具，用來宣揚基督教以及感化回教徒，而現代資訊科學界則認為這種轉盤是資料處理學的起源。

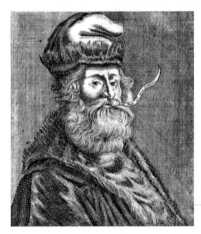

雷蒙・魯爾

引自：維基共享資源

十四世紀之後，馬修・派瑞斯的「轉盤」與「翻」的互動技術普遍應用在成人的專業技術書籍，例如「轉盤」技術應用在製作天文學星象的查詢以及航海羅盤等，而「翻」的技術則被醫學界與生物界用來製作具有動態展示以及解剖效果的解剖書。

影片：2011 年美國杜克大學圖書館醫學解剖立體書展（Animated Anatomies）。

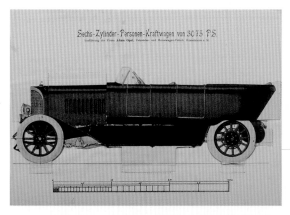

《機械模型圖解》

DIE PRAXIS DES MODERNEN
MASCHINENBAUES MODELL-ATLAS

出版：Verlag C. A. Weller, 1910

二十世紀初期各種德國製造的機械解剖圖，
包括蒸汽火車頭、蒸汽鍋爐、汽車以及發電
機等。

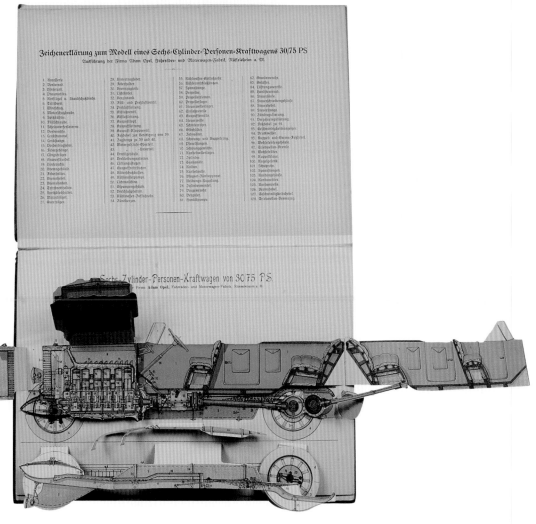

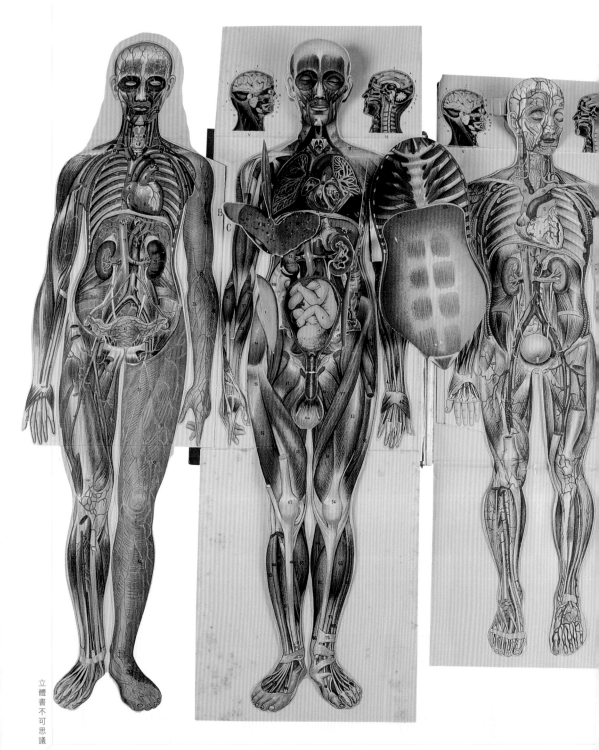

《新自然療法百科》O NOVO TRATAMENTO NATURALISTA
出版：Verlag F. E. Bilz, 1905（葡萄牙文版）

德國自然療法之父畢爾茲最暢銷的醫學百科。封面裡是男性與女性成人的人
體解剖圖，封底裡則是頭、眼、耳、鼻、喉、肺以及心臟等重要器官的解剖圖。

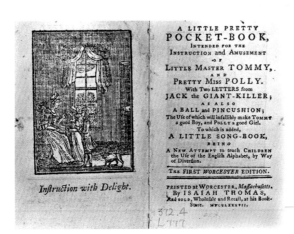

史上第一本童書
《小巧美麗口袋書》

雖然紐伯瑞在十八世紀中期開拓了童書市場，但是童書能夠普及應該歸功於平版印刷術（lithography）。1796年德國劇作家賽內菲爾德（Alois Senefelder）發明平版印刷術，比傳統的凸版和凹版印刷更容易、更便宜，讓童書用平價的方式大量出版而普及。另一方面，英國工業革命促使人口激增，出版市場的胃納量也跟著擴大，尤其是大量崛起的中產階級對兒童教育的需求，也因此專門出版童書和玩具書的出版商如雨後春筍般出現在英國和德國，逐漸將立體書從成人市場轉向兒童市場。

發明平版印刷術的賽內菲爾德

兒童立體書問世

就像紐伯瑞在 1744 年為出版開拓了童書新市場，英國羅伯特・賽爾（Robert Sayer, 1725～1794）則為童書市場找到新方向，在 1765 年出版史上第一本專為兒童設計的立體書「變形書」（metamorphosis），所以 1765 年可說是立體書發展史的里程碑。在這之前五百多年來，立體書屬於成人工具書；之後，立體書就和童書畫上等號。

從 1765 年到 1840 年代之間是立體書的草創期，各家出版社還在摸索階段，所以這個時期的立體書不是沿續成人工具書的技術，就是把立體書當做玩具書，一直要到 1840 年代英國迪恩父子公司發動技術革命，立體書的技術和設計才有突破性的進展。「翻拼書」、「紙娃娃書」和「切口書」是這段草創期的代表形式，除了「切口書」，「翻拼書」和「紙娃娃書」仍然是現代立體書常見的形式。

史上第一本兒童立體書「翻拼書」

羅伯特・賽爾的「變形書」除了是史上第一本兒童立體書，也是第一本「翻拼書」。這本很像現代四摺型錄的小書，每頁上下各貼一張可以往上翻或者往下翻的小摺頁，小摺頁的頁面與底下的內頁都有插畫和押韻的童詩。在還沒有翻開小摺頁之前，上下小摺頁原本就拼成一幅含童詩的插畫，但是只要翻開小摺頁，小摺頁底下的內頁插畫就會和沒有翻開的小摺頁拼成另一幅插畫，所以我把這種結合「翻」技術與拼圖樂趣的立體書形式叫做「翻拼書」，在兩百多年後的今天仍然有出版社繼續採用。

不曉得是否亞當和夏娃的內容太嚴肅，還是其他市場因素，這本兒童立體書始祖在出版之初並不賣座。後來羅伯特‧賽爾在 1770 年捲土重來，以英國當時家喻戶曉的兒童喜劇（pantomime）丑角「哈拉昆」（Harlequin）為主角，舊瓶裝新酒重新上市，終於大獲好評，因此被叫做「harlequinade」，在 1770 年到 1772 年期間共出版了十五款。

史上第一本紙娃娃書：《小芬妮的歷史》

根據美國原創紙娃娃藝術家工會（The Original Paper Doll Artists Guild, OPDAG）研究指出，紙娃娃最早出現在十八世紀中期的歐洲時尚都市如倫敦、巴黎與維也納等，是裁縫師用來展示時裝設計給上流社會玩賞的樣本。《小芬妮的歷史》（*The History of Little Fanny*）是史上第一本「紙娃娃書」，最大的貢獻就是結合童書，把紙娃娃導入兒童市場。

《小芬妮的歷史》是英國倫敦玩具商富勒（S & J Fuller）在 1810 年到 1812 年期間出版的十本「紙娃娃書」系列第一冊，當時每本的售價相當於建築工人一天的薪水！每本紙娃娃書用小書盒包裝一本故事書，以及一套含有各種服飾和配件的紙娃娃。因為紙娃娃書的用途是讓兒童一邊看故事一邊幫紙娃娃換裝玩角色扮演，而達到品德教育目的，所以故事內容都是小朋友遭逢不幸後歷劫歸來的公式情節，例如第一冊《小芬妮的歷史》是關於小女孩芬妮偷溜到公園玩，不幸被搶走衣物而淪落街頭當乞丐，最後歷經千辛萬苦回家與媽媽團聚。

影片：1772 年羅伯特‧賽爾翻拼書《*Harlequin Skelton*》（從 35 秒開始）。

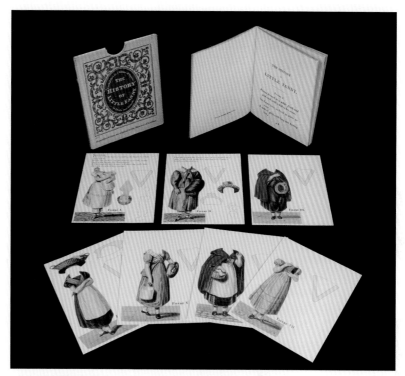

《小芬妮的歷史》THE HISTORY OF LITTLE FANNY
出版：Scholar Press，1977 年復刻版

復刻自英國倫敦博物館珍藏（1830 年第十版）。史上第一本「紙娃娃書」，故事分為七個情節，每個情節換裝一次，共七套服飾。

延續富勒的紙娃娃書，英國倫敦出版商衛斯特理（F.C. Westley）在 1830 年代出版新形態的紙娃娃書《家家酒》（*Paignion*）。這本只有場景畫面沒有文字內容的紙娃娃書，安排了十二個日常生活場景，包括客廳、商場和藥房等，以及六十五件紙娃娃和道具。每個場景都有幾個切口（slot），讓讀者可把紙娃娃和道具插入切口來扮家家酒，所以這種立體書稱為「切口書」（slot book）。

影片：
《小芬妮的歷史》。

FLASH 網頁：
《小芬妮的歷史》數位互動版。點選兩側服飾幫小芬妮換裝。

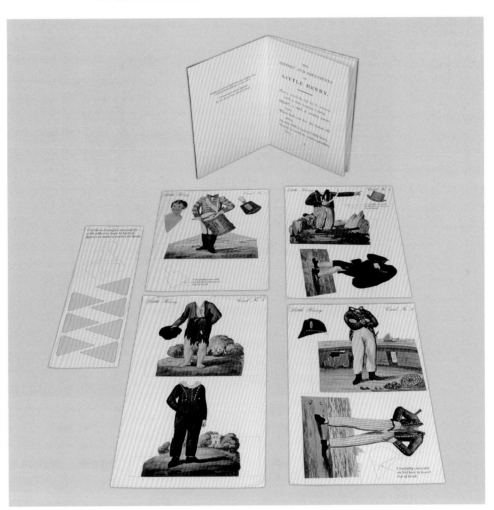

《小亨利的歷史》THE HISTORY AND ADVENTURES OF LITTLE HENRY
出版：Scholar Press，1977 年復刻版

《小芬妮的歷史》系列，復刻自 1810 年第二版，男孩版的紙娃娃書。

FLASH 網頁：德國切口書《紐倫堡玩偶書》。

立體書的黃金時代

1840 年代到一次大戰這段期間是立體書百家爭鳴的黃金時代，其中以英國倫敦「迪恩父子公司」（Dean & Son）、英國倫敦「拉斐爾塔克父子公司」（Raphael Tuck & Sons）、德國紐倫堡「爾尼斯特尼斯特公司」（Ernest Nister）以及德國慕尼黑的梅根多佛（Lothar Meggendorfer）等四大天王最具代表。

兒童可動書的創始者「迪恩父子公司」

雖然迪恩家族從 1702 年開始經營印刷事業，但是到 1830 年末期才開始出版兒童立體書。1856 年喬治‧迪恩繼承父業，將公司改名為「迪恩父子公司」之後，全力投入立體書產業，為了開發更新穎、更繁複的立體書技術，史無前例地聘用當時最頂尖的藝術家和工匠成立專業工作室，並自稱是「兒童可動書的創始者」（originator of children's movable books），是史上第一家大量出版立體書的出版公司。

獨領風騷近半世紀之後，1880 年代開始，靈魂人物喬治‧迪恩的健康狀況逐漸惡化，加上新生代的立體書出版公司不斷推陳出新，尤其是勁敵英國拉斐爾塔克父子公司以及德國爾尼斯特尼斯特公司的強烈競爭，在內憂外患壓迫下，迪恩父子公司的立體書帝國逐漸衰敗。1891 年喬治‧迪恩過世之後，「迪恩父子」這塊金字招牌從 1921 年起不斷被大型出版公司購併，目前屬於丹麥艾格蒙集團（Egmont），是英國現存最古老的童書出版品牌。

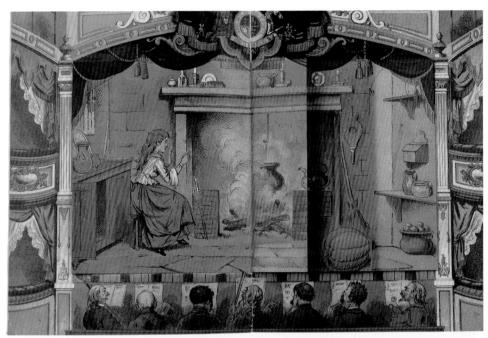

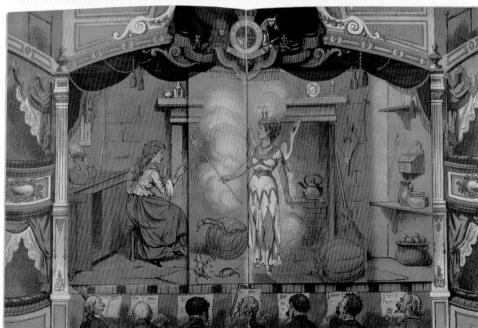

1840 年代到 1860 年代是迪恩的全盛時期，這二十年間迪恩開發了眾多新穎的立體書技術和形式，而且這些技術和形式至今還在使用，真不愧是「兒童可動書的創始者」！

1840 年代迪恩推出一系列名為「正宗玩具書」（Original Toy Books）的「變身書」（transformation）。這系列的前面幾頁是穿著不同服飾但臉部挖空的人像，就像那種給人拍照的無臉人形立牌，而最後一頁則是一幅完整人像，所以每翻一頁都是同一個人在換裝。雖然「變身書」是以傳統「翻」技術為基礎，算是一種「翻翻書」，但最大的特色是挖空或穿洞，所以採用這種形式的立體書在現代叫做「洞洞書」。

1856 年出版的立體場景書「迪恩新場景書」系列，是「場景式劇場書」的前身，包括《小紅帽》（*Little Red Riding Hood*）、《魯賓遜漂流記》（*Robinson Crusoe*）、《仙履奇緣》（*Cinderella*）以及《阿拉丁》（*Aladdin*）等全系列共四本。這系列的立體視覺技術來自 1820 年代隧道書的多層景片透視概念，書中每頁場景分成前景和背景共三層景片，每一層景片的底部被緞帶貫穿並串連，然後平貼在書頁上。觀賞時，只要把露在景片外面的緞帶往後拉，所有景片就會站起來產生立體透視效果。

《兒童喜劇玩具書：仙履奇緣》
PANTOMIME TOY BOOKS: CINDERELLA
出版：The Bodley Head，1981 年復刻版
　　　（原版 1880 年出版）

結合羅伯特・賽爾「翻拼書」概念以及劇場元素，利用「翻」技術變換人物動作或者故事場景。

圖片集：1856 年迪恩新場景書《仙履奇緣》。

·機關書的起源：「拉」

迪恩最大的貢獻是在 1857 年發明立體書可動機關最核心的技術「拉」（pull），所以 1857 年出版的「迪恩可動書」系列（Dean's Moveable Book）是現代「拉拉書」的始祖。其中，1859 年以英國傳統木偶戲為題材的《龐趣與茱蒂》（*Dean & Son's Movable Book of the Royal Punch & Judy As Played Before the Queen at Windsor Castle & the Crystal Palace*）是公認最經典的迪恩拉拉書，讀者可以生動地操作家喻戶曉的夫妻打鬧情節。當時這系列的最大賣點是插畫會動，所以當時迪恩用「動畫」（living pictures）這個名詞來宣傳。

影片：1860 年迪恩可動書 Dean's Moveable Cock Robin。

·換景特效：「融景」

1859 年左右迪恩結合「拉」技術和換景概念發明「融景」（dissolving）技術，出版《融景》（*Dissolving Views*）一書，1860 年到 1862 年期間再版時分為三冊，並且改書名為「迪恩新融景書」系列（Dean's New Book of Dissolving Views）。「融景」的技術原理是前景切出幾道像百葉窗的切口，後景的景片則是畫面切割成數等分再浮貼在紙片上，然後把後景片的每一等分從前景後面插入每一個切口，讓前景和後景相錯交疊，最後再來回拉推後景片，就會產生兩景交錯融出和融入的換景效果。

圖片集：1859 年迪恩《融景》。

英國皇室御用出版商「拉斐爾塔克父子公司」

拉斐爾塔克父子

引自：維基共享資源

1866年，德國移民拉斐爾·塔克（Raphael Tuck, 1821～1900）從家具業轉行美術業，在英國倫敦金融區開店賣畫和畫框。1871年塔克父子四人成立拉斐爾塔克父子公司，開始經營印刷事業，專門生產耶誕卡片。塔克父子公司邁向成功的轉捩點是長子阿道夫·塔克（Adolph Tuck）在1880年舉辦耶誕卡大展而贏得「真人版耶誕老人」（the Real Father Christmas）稱號，自此耶誕卡事業蒸蒸日上。

之後他們不斷擴張產品線，包括風景明信片、紙娃娃、拼圖以及兒童立體書等，後來更進一步將事業版圖拓展到法國、德國甚至美國和加拿大，堪稱當時最大的印刷出版公司。而最後將塔克父子推上事業巔峰的關鍵，就是1893年獲維多利亞女王指定為英國皇室御用出版商。

1940年，二戰期間德軍大轟炸倫敦，拉斐爾塔克父子公司總部不幸被炸毀，所有的出版品原稿和珍貴史料蕩然無存。二戰結束之後，塔克第三代試圖力挽狂瀾，推出一系列全新設計的立體書，包括「全景切口書」等，但隨著塔克第三代退休而榮耀不再，最後在1962年被專門出版聖經的出版社普奈爾父子公司（Purnell and Sons）購併而畫下句點。

當時已經成為出版帝國的塔克父子公司，為了進軍兒童立體書市場，挑戰迪恩父子公司的立體書霸主地位，複製迪恩的成功經驗，成立專責工作室，但是印刷由當時印刷術最精良的祖國德國負責。或許阿道夫·塔克的靈感來自於「真人版耶誕老人」稱號，塔克父子公司就用「塔克老爹」（Father Tuck）當作立體書的系列名稱。

和迪恩父子公司比較，塔克父子公司的立體書是跟隨當時的技術和書種，包括隧道書與拉拉書等，不強調技術創新，反而是以耶誕卡霸業累積的印刷術取勝。另外，阿道夫‧塔克大量徵求一般民眾投稿耶誕卡與風景明信片設計的商業策略，讓塔克立體書的題材相當多元，尤其最擅長鄉間、海灘以及農村生活這三大主題，也因此這三種題材在塔克父子公司的主導下成為十九世紀末期立體書的主流。

‧工藝登峰造極的經典《夏日驚奇》

塔克父子公司的巔峰代表作是 1896 年出版的《夏日驚奇》（*Summer Surprises*）。在形式上雖然是沿用迪恩父子公司在 1861 年發表的《神奇西洋鏡》（*Dean's New Magic Peep Show Picture Book*）隧道書結構，卻更上層樓，史無前例地採用雙隧道設計，分別呈現英國海灘以及鄉村生活的景象，再加上塔克精準與細膩的刀模技術（依照人物和風景輪廓裁切鏤空的技術），將這件作品打造成獨一無二的經典。值得慶幸的是，德國老牌童書出版社愛絲鈴歌（Esslinger Verlag J.F. Schreiber GmbH）在 1980 年代將這件極品拆成兩冊隧道書復刻，讓這件刀工與畫工已登峰造極的罕見經典得以流傳下去。

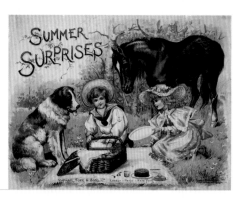

《夏日驚奇》
SUMMER SURPRISES
出版：Raphael Tuck & Sons,
　　　1896

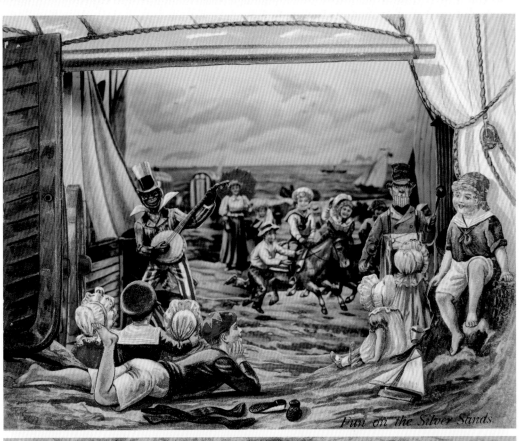

Fun on the Silver Sands.

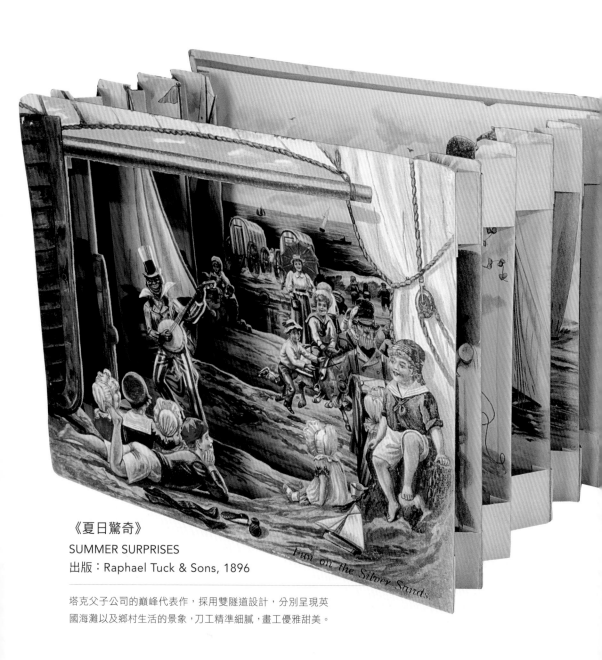

Fun on the Silver Sands.

《夏日驚奇》

SUMMER SURPRISES

出版：Raphael Tuck & Sons, 1896

塔克父子公司的巔峰代表作，採用雙隧道設計，分別呈現英
國海灘以及鄉村生活的景象，刀工精準細膩，畫工優雅甜美。

·「塔克老爹機關書」與「動態全景書」

「塔克老爹機關書」系列（Father Tuck's Mechanical Series with Movable Figures）以及「動態全景」系列（Come to Life Panorama）是出版數量比較大宗的系列。機關書系列必須手動把立體場景拉開，最大的特色是採用擅長的紙娃娃為主角，而全景系列則是文字為主插畫為輔的故事書，整本書只有一個層景式場景，利用翻頁產生的拉力自動把場景張開。

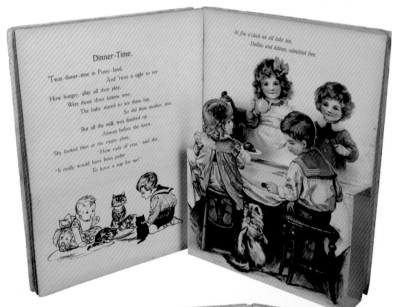

《塔克老爹系列：遊戲時間》
WITH FATHER TUCK IN PLAYTIME
出版：Raphael Tuck & Sons, 1910

「塔克老爹機關書」系列，必須動手把紙娃娃主角下壓張開成立體場景。

一次大戰重創德國的同時，仰賴德國印刷技術的拉斐爾塔克父子公司以及尼斯特公司兩大立體書界天王也難逃劫數。塔克開始走下坡，尼斯特則挺不過這波衝擊而畫下句點。一次大戰後到結束營運期間近半世紀，塔克唯一持續出版的立體書系列是「動態全景書」。這長青系列是單景的層景書，技術仿效尼斯特的「全景書」系列（Panorama Book），但是立體效果差了一大截。

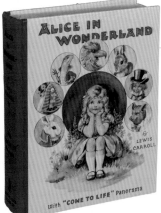

《愛麗絲夢遊記》ALICE IN WONDERLAND
出版：Raphael Tuck & Sons, 1932

「動態全景書」系列，文字為主、插畫為輔，只有一個層景式立體場景。

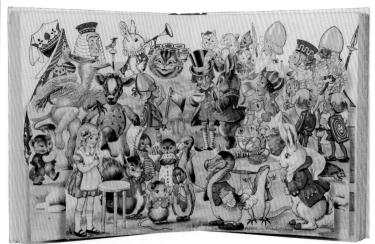

《天方夜譚》
ARABIAN NIGHTS STORIES
出版：Raphael Tuck & Sons, 1934

·結合隧道書和洞洞書的「透視書」

塔克第三代在二戰後 1950 年代力圖復興，結合隧道書與迪恩首創的洞洞書元素，推出一系列五冊的「透視書」（Look Through Picture Book）。這種透視書的做法是在局部挖空的前景頁右側上下各切出兩道門溝，把門溝往後戳開當卡槽，再把背景頁卡入卡槽，像迴紋針夾住一樣，這時候背景頁會被卡住而拱起來變成弧面，背景頁內凹的弧面和前景頁之間就有了景深，所以從前景頁挖空的視窗看進去就有立體透視效果。

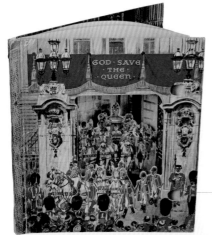

《天佑女王》GOD SAVE THE QUEEN
出版：Raphael Tuck & Sons, 1953

利用四個透視場景介紹 1952 年英國女王加冕典禮。卡槽設計將背景往後拱成弧形隧道，產生立體透視效果。

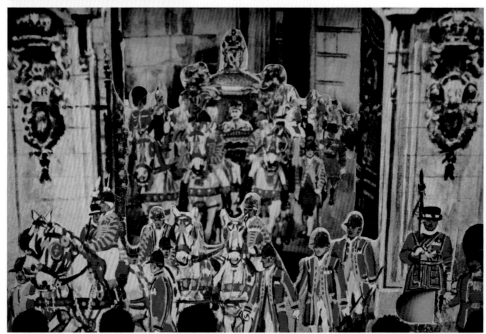

·結合紙娃娃書和切口書的「全景切口書」

「全景切口書」是拉斐爾塔克父子公司最獨特的立體書系列。這款融合舉世無雙的紙娃娃技術以及 1830 年代衛斯特理發明的「切口書」,裝訂方式從普通裝訂改成大單張紙板四摺頁,把摺頁全部攤開就是「全景」(panorama)。摺頁的背面是故事內容或文字說明,而用來收納所有紙偶和道具的暗袋就貼在最後一頁的背面。這系列的題材相當多元,從經典童話到現代船舶與火車,畢竟是皇家御用出版商,所以主題也免不了女王加冕遊行。

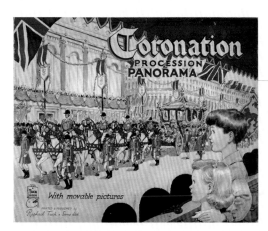

《女王加冕遊行》CORNORATION
PROCESSION PANORAMA
出版:Raphael Tuck & Sons, 1953

慶祝英國現任女王伊莉莎白二世登基的全景切口書,摺頁的背面有文字說明,用來收納所有紙偶和道具的暗袋就貼在最後一頁的背面,內含皇家御林軍紙偶以及其他景片共四十六件。

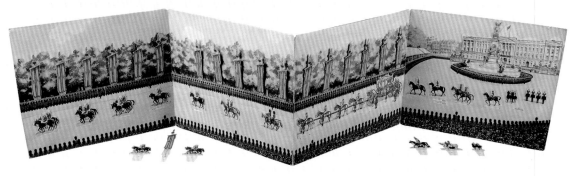

尼斯特全景書有大小兩種尺寸，小尺寸比A4稍長如《羅賓斯家族》和《軍隊》，而約B4大小的大尺寸全景書是最具代表的系列，特色是除了純手工上色，還加入新創的「主動式層景」與「手動式層景」兩大類層景技術。

主動式層景系列是將構成立體場景的多層景片全數配置在右頁，透過翻頁主動拉撐層景。1896年《窺視仙境》（*Peeps into Fairyland*）與1897年出版的《野生動物故事》（*Wild Animal Stories*）是這系列的經典。這種獨創的層景形式在〈立體書的紙藝技術〉：「層」這一單元有更詳細的解說。

手動式層景系列則是採用底板設計，將底板下翻，拉開層景。1898年《童話世界》（*The Land of Long Ago*）以及《幸福家庭》（*Happy Families and Their Tales*）是這系列的代表。這四件堪稱經典中的逸品，尤其是《窺視仙境》和《童話世界》的刀工（刀模）和畫工（插畫）最為精美。

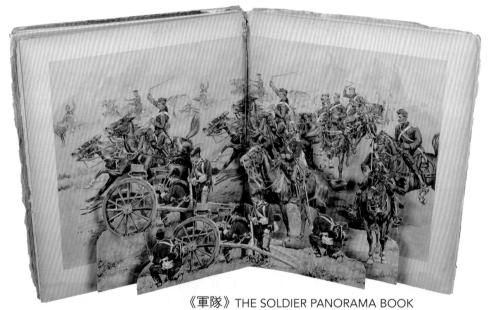

《軍隊》THE SOLDIER PANORAMA BOOK
出版：Ernest Nister, 1904

《羅賓斯家族》THE ROBINS AT HOME
出版：Ernest Nister, 1896

維多利亞風的兒童插畫是尼斯特作品最討喜的元素。

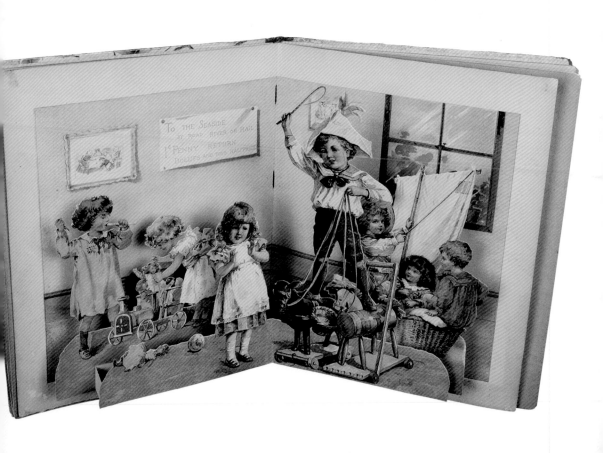

《軍隊》THE SOLDIER PANORAMA BOOK
出版：Ernest Nister, 1904

刀工之細膩，連戰馬的韁繩都清晰可見。

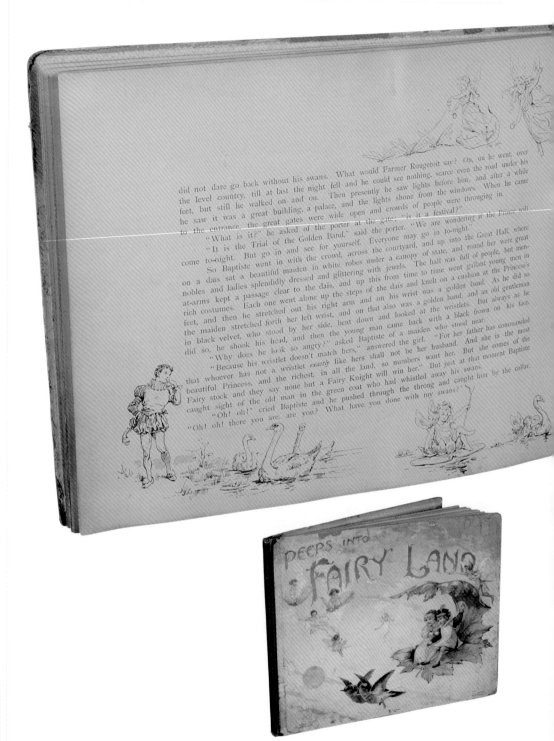

did not dare go back without his swans. What would Farmer Rougetoit say? On, on he went, over the level country, till at last the night fell and he could see nothing, scarce even the road under his feet, but still he walked on and on. Then presently he saw lights before him, and after a while he saw it was a great building, a palace, and the lights shone from the windows. When he came to the entrance, the great gates were wide open and crowds of people were thronging in.

"What is it?" he asked of the porter at the gate. "Is it a festival?"

"It is the Trial of the Golden Band," said the porter. "We are wondering if the Prince will come to-night. But go in and see for yourself. Everyone may go in to-night.

So Baptiste went in with the crowd, across the courtyard, and up into the Great Hall, where on a daïs sat a beautiful maiden in white robes under a canopy of state, and round her were great nobles and ladies splendidly dressed and glittering with jewels. The hall was full of people, but men-at-arms kept a passage clear to the daïs, and up this from time to time went gallant young men in rich costumes. Each one went alone up the steps of the daïs and knelt on a cushion at the Princess's feet, and then he stretched out his right arm and on his wrist was a golden band. As he did so the maiden stretched forth her left wrist, and on that also was a golden band, and an old gentleman in black velvet, who stood by her side, bent down and looked at the wristlets. But always as he did so, he shook his head, and then the young man came back with a black frown on his face.

"Why does he look so angry?" asked Baptiste of a maiden who stood near.

"Because his wristlet doesn't match hers," answered the girl. "For her father has commanded that whoever has not a wristlet *exactly* like hers shall not be her husband. And she is the most beautiful Princess, and the richest, in all the land, so numbers want her. But she comes of the Fairy stock and they say none but a Fairy Knight will win her." But just at that moment Baptiste caught sight of the old man in the green coat who had whistled away his swans.

"Oh! oh!" cried Baptiste and he pushed through the throng and caught him by the collar.

"Oh! oh! there you are, are you? What have you done with my swans?"

《窺視仙境》PEEPS INTO FAIRYLAND
出版：Ernest Nister, 1896

大尺寸「主動式層景系列」，尼斯特在刀工與畫工的藝術成就在這件作品上表露無遺。

影片：1896 年尼斯特《窺視仙境》。

"Well, not always," said the fairy, "but come along!" She opened a little golden door and they passed through it, and there they were, all in a minute, in Fairyland.

It is always mid-May in Fairyland, the fields are always green, and the hawthorns always white, and the buttercups and daisies a lla-growing, a lla-blowing; and in this pleasant place the fairy-tale people live. "That's the way to Elfin Town," said the fairy, pointing to a smooth road leading between green meadows. And before they could answer she was gone.

The two children walked along, picking the cowslips and lady's-smocks as they went. Nina's flowers kept fresh and sweet. But directly Noel plucked a flower it changed into a paper one, with no beauty and no scent at all. They had not gone far when they saw something coming along the road towards them—a sort of procession of people brightly dressed. The children stood back to let it pass. But to their astonishment the leading person in the procession stopped in front of Nina, bowing low. It was the Knave of Hearts, and he had a dish of tarts which he offered to the children. Nina took one—it was delicious, but when Noel took one it turned to a little bit of snow and melted in his fingers. "How horrid!" said Noel. "That shows it's a dream!"

"Nonsense," said Nina; "why, mine was lovely. It tasted of raspberry jam and almond iceing."

Then came Puss in Boots, and Nina stroked his furry white head, but the pussy would have nothing to do with Noel, and scratched him quite hard. Noel really hardly knew what to think. Boy Blue came by and blew a blast on his horn that nearly deafened poor Noel. And little Red Riding Hood kissed Nina, and gave her a pot of honey. But she tossed her scarlet-hooded little head at Noel as she went. Mother Hubbard passed with her dog, and she chucked Nina under the chin.

"Your cupboard shall never be bare," she said.

"And mine?" asked Noel.

"Humph," said the old lady loudly, "I don't know about you." Dick Whittington was the only person kind to him, and even he was

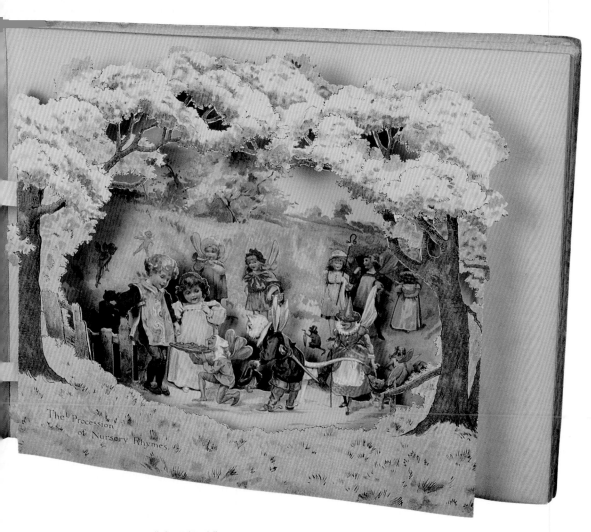

《窺視仙境》PEEPS INTO FAIRYLAND
出版：Ernest Nister, 1896

大尺寸「主動式層景系列」，利用翻頁產生的動力拉撐右面頁的立體層景，是尼斯特專屬的層景書形式。

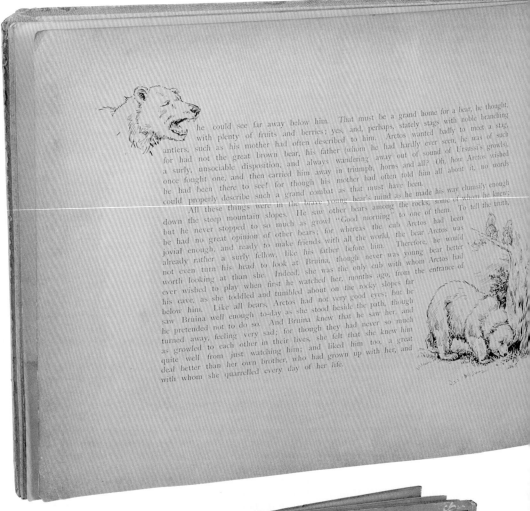

he could see far away below him. That must be a grand home for a bear, he thought, with plenty of fruits and berries; yes, and, perhaps, stately stags with noble branching antlers, such as his mother had often described to him. Arctos wanted badly to meet a stag, for had not the great brown bear, his father (whom he had hardly ever seen, he was of such a surly, unsociable disposition, and always wandering away out of sound of Ursussi's growls), once fought one, and then carried him away in triumph, horns and all? Oh, how Arctos wished he had been there to see! for though his mother had often told him all about it, no words could properly describe such a grand combat as that must have been.

All these things were in the brave young bear's mind as he made his way clumsily enough down the steep mountain slopes. He saw other bears among the rocks, some of whom he knew; but he never stopped to so much as growl "Good morning" to one of them. To tell the truth, he had no great opinion of other bears; for whereas the cub Arctos had been jovial enough, and ready to make friends with all the world, the bear Arctos was already rather a surly fellow, like his father before him. Therefore, he would not even turn his head to look at Bruina, though never was young bear better worth looking at than she. Indeed, she was the only cub with whom Arctos had ever wished to play when first he watched her, months ago, from the entrance of his cave, as she toddled and tumbled about on the rocky slopes far below him. Like all bears, Arctos had not very good eyes; but he saw Bruina well enough to-day as she stood beside the path, though he pretended not to do so. And Bruina knew that he saw her, and turned away, feeling very sad; for though they had never so much as growled to each other in their lives, she felt that she knew him quite well from just watching him; and liked him too, a great deal better than her own brother, who had grown up with her, and with whom she quarrelled every day of her life.

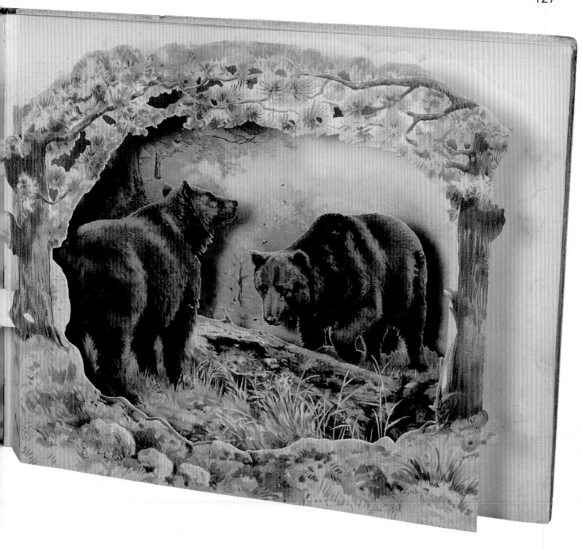

《野生動物故事》WILD ANIMAL STORIES
出版：Ernest Nister，1897

大尺寸「主動式層景系列」，十九世紀末最受歡迎的野生動物題材，其中特別為美國市場加入美洲豹和美洲野牛。

The Sleeping Be

L ONG, long ago in the days of the fairies, there lived a
and that was for a dear little baby, so you can think
came to them.

Such a pretty baby girl it was too, and the King
daughter should have the grandest christening that had ever b
fairies to be her god-mothers, and for each b
set with precious stones, to be used at the c

When the christening day came, the
leaves, drawn by blue-winged butterflies,
down to the feast, and prepared to enjoy the
were burst open, and in came an ugly spitef

The King and Queen turned pale, for t
very powerful fairy, and they felt that she ou
the truth was they had forgotten all about h
with them, and had come to ha
be polite to her, but she sat at
touch the food because there did
for her, like that provided for

After the feast the
baby lay sleeping, so
gifts upon her.

The first fairy sa
second said, "She shall
the third, "She shall h
shall have a happy heart"; the
bird"; the sixth, "Everyone sh

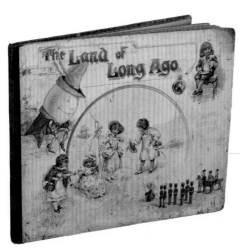

《童話世界》THE LAND OF LONG AGO
出版：Ernest Nister, 1898

以經典童話為題材，包括〈仙履奇緣〉、〈小紅帽〉、〈睡美人〉以及〈靴貓〉等。爐火純青的刀工與畫工是我最愛不釋手的尼斯特經典。

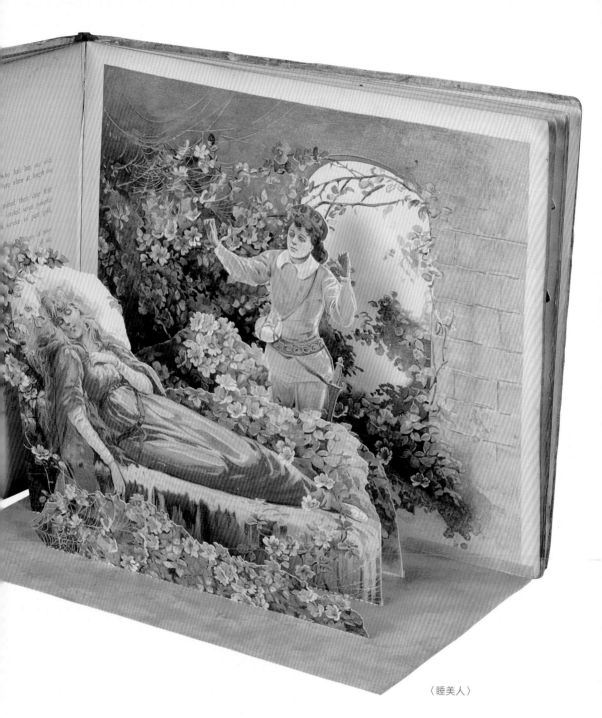

〈睡美人〉

影片：《童話世界》。

When the proud sisters came home they told Cinder-
ella all about the ball and about the beautiful lady who
had been present at it, but they never guessed that the lady had been their own little sister.

The next night, after the sisters had started for the ball, appeared and furnished her god-child with a grand coach and ho of silver and gold.

She did not forget to warn Cinderella that she must retu
twelve, but Cinderella enjoyed herself so much that she overstayed ran away at the first stroke of that hour, her coach had vanishe trudge home on foot.

In her haste she dropped one of her glass slippers, but s sisters came home and told her all that had happened—how love with the strange lady, who had disappeared so suddenly, of her glass slippers behind, and the Prince had vowed that he w land until he found the lady whom the slipper fitted.

The next day there was a grand procession through the a velvet cushion, upon which rested the little glass slipper, and t followed after.

Of course, nearly every lady was anxious to be the Prince' would fit no one, until Cinderella shyly begged that she might p

It fitted like a glove, and in a moment the shabby gown cinder-maid was dressed in a gown of velvet and silk.

Then the Prince begged her to be his bride, and together where they were married that very day.

《童話世界》THE LAND OF LONG AGO
出版：Ernest Nister, 1898

〈仙履奇緣〉

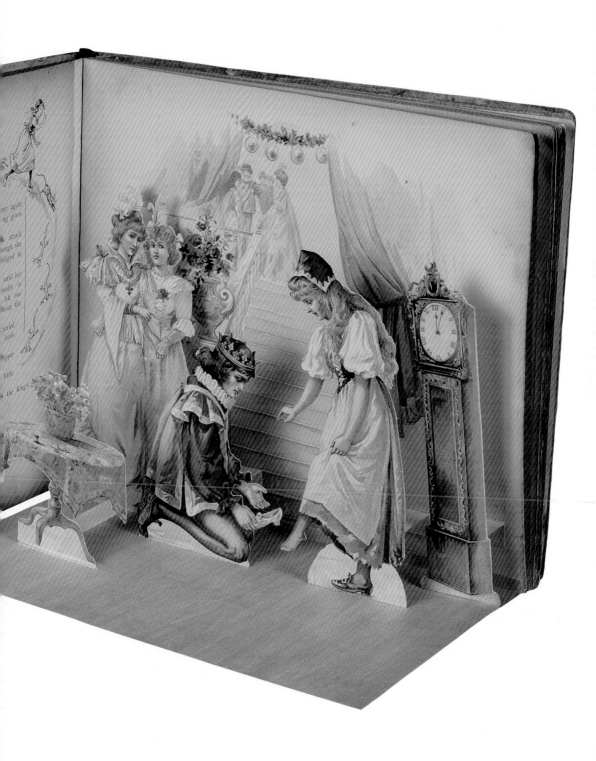

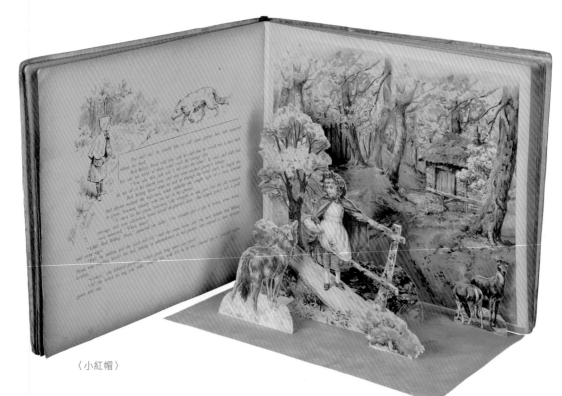

〈小紅帽〉

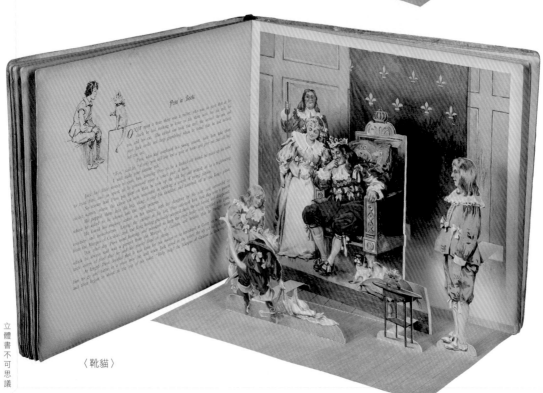

〈靴貓〉

《幸福家庭》

HAPPY FAMILIES AND THEIR TALES
出版： Ernest Nister, 1898

除了傳統童話題材，尼斯特以當時英國社會
潮流推出各式題材，包括這件鄉村生活。

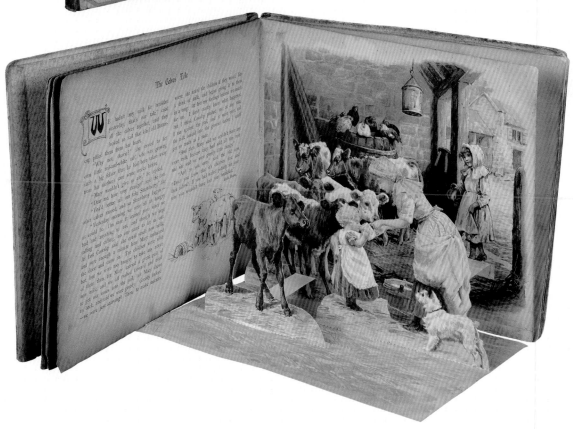

．結合轉盤和融景的「轉景書」

1899 年，尼斯特融合馬修・派瑞斯的轉盤概念與迪恩發明的融景技術而開發出「轉盤換景」（revolving）技術的「轉景書」，並取得英、德兩國專利，是尼斯特最獨特的立體書形式。「轉盤換景」簡單來說是把兩片轉盤巧妙地交錯重疊，只要拉著轉盤上的小緞帶，朝順時鐘或逆時鐘方向轉動，前景和後景就會交替融出或融入換景。換景

《消失的圖畫》
VANISHING PICTURES
出版：Ernest Nister, 1895

小尺寸「轉景書」，最簡單的轉盤換景，單純地將上轉盤轉開露出下轉盤。中間的支柱用來固定上下轉盤，並且遮蔽兩個轉盤交錯的缺口。

的手法相當多元，從最簡樸畫弧形的方式切換轉盤，到加入萬花筒效果當過場畫面。尺寸也有大小兩種。

《神奇繪本》THE SURPRISE PICTURE BOOK
出版：Ernest Nister, 1899

小尺寸「轉景書」，較複雜的轉盤換景，兩個轉盤交錯成「米」字，換景時的效果像萬花筒一樣炫麗。

立體書天才梅根多佛

梅根多佛

引自：維基共享資源

德國慕尼黑諷刺漫畫家羅塔·梅根多佛（Lothar Meggendorfer, 1847～1925）在1878年突發奇想做了一本機關書送給大兒子當耶誕禮物，意外踏進立體書的創作世界，成為日後出版的處女作《動畫》（*Lebende Bilder*）。

梅根多佛源源不絕的創意，開發出許多新穎與新奇的立體書形式，被歐美學者與專家公認是最富創意的立體書天才。美國可動書學會每兩年頒發的年度立體書大獎「梅根多佛獎」就以他命名，象徵立體書創作的最高榮譽。

事實上，十九世紀末期立體書創作的黃金時期，除了文字與插畫作者以外，還有技術創作者，例如迪恩、塔克與尼斯特旗下工作室的工匠，在出版品上完全沒有署名，是名副其實的幕後無名英雄，不像浮上檯面的梅根多佛可以揚名國際。

· 揚名立萬的多重可動機關

立體書黃金時代的主角都有獨到的招牌技術，梅根多佛也不例外。1857年迪恩發明的「可動書」（即「機關書」或「拉拉書」）基本上可動的人物只有單一關節可以活動，是一拉一動作，屬於單一可動機關，梅根多佛則改良升級為多重可動機關，讓人物動作更加細膩與流暢。

《猩猩劇場》LEBENDES AFFENTHEATER
出版：Verlag J. F. Schreiber，1992 年復刻版
（原版 1893 年出版）

梅根多佛的機關書精緻脆弱，保存不易，幸好原出版社
愛絲鈴歌一再生產復刻版，略補遺憾。

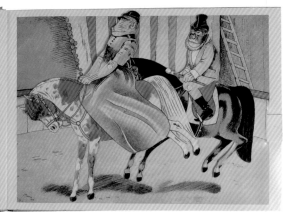

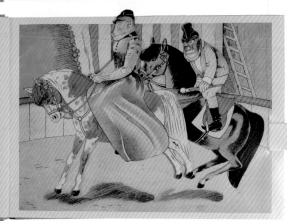

由於這類機關書太精緻且脆弱，梅根多佛特地在 1890 年左右出版的《常樂》（*Immer Lustig*）首頁寫了一首童謠提醒小讀者。以下我從英文復刻版摘要的意譯：

親愛的小朋友，這本書裡有各式各樣的圖畫；
只要你動手玩，人物就會有手舞足蹈的變化。
書是紙做的，所以你要好好地小心玩；
要是弄壞了，你和書都哭那就不好玩。

梅根多佛的機關書之所以很脆弱，主因就是他的可動關節的轉軸是鐵線圈，這些長得像蚊香的鐵線圈時間久了就會鏽蝕，加上紙材經年累月的拉扯，非常不容易保存到現代，所以品相完好的梅根多佛機關書不是被博物館收藏，就是出現在佳士得或富比士拍賣會上，一般人是無緣又無財力收藏的。

幸好，梅根多佛生前主要合作夥伴愛絲鈴歌出版社（曾一度更名為 Esslinger Verlag J.F. Schreiber GmbH。2014 年再與 1849 年開業的 Thienemann 合併為新公司 Die Thienemann-Esslinger Verlag GmbH）一再復刻當時的暢銷立體書，另外美國立體書產業之父杭特（詳見後續篇章）創辦的「視介傳播」（Intervisual Communications）公司也在 1980 年代大量復刻梅根多佛作品，讓大師的傑作得以流傳。

影片：1891 年梅根多佛處女作英文版《笑口常開》（*Always Jolly!*）。

· 邂逅經典機關書《喜劇演員》

我的第一本梅根多佛機關書《喜劇演員》（ *Lustiges Automaten-Theater* ）也是復刻版，同時也是我收藏的第二本立體書。回想 1993 年底，我趁著學校放耶誕假期，跑到德國自助旅行。在慕尼黑參觀玩具博物館後，很想買件紀念品留念，在博物館商店閒逛，突然發現這件很有趣的玩具書，只要拉一下拉桿，書裡的人物就會做出逗趣的動作，很特別，就立刻買下來……

當時根本就不知道這種書叫做機關書，對大師梅根多佛更是一無所知，純粹當玩具買。幾年後，開始研究立體書發展史時，才發現這件立體書是梅根多佛機關書代表作之一。每每想起 1993 年在約克和慕尼黑這兩次巧遇，不由得告訴自己這是天命，就是註定要收藏立體書。

德國慕尼黑玩具博物館

1993 年 12 月 27 日，我在這裡邂逅梅根多佛的機關書。

Der Sonntagsjäger.

Man braucht viel Mut und ruhig Blut
Ein Wildschwein zu erlegen,
Weil es gar oft in blinder Wut
Dem Jäger stürzt entgegen.

Der schwingt sich auf ein Bäumchen schnell,
Der Bestie zu entgehen,
Doch unter ihm bleibt auf der Stell'
Nun auch das Wildschwein stehen.

Da nützt kein Stoß, da nützt kein Schrei'n,
Es läßt sich nicht vertreiben:
So wird's, wollt nur behutsam sein,
Für euch noch lange bleiben.

❖

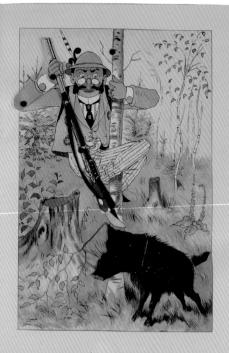

Der Sonntagsjäger.

Man braucht viel Mut und ruhig Blut
Ein Wildschwein zu erlegen,
Weil es gar oft in blinder Wut
Dem Jäger stürzt entgegen.

Der schwingt sich auf ein Bäumchen schnell,
Der Bestie zu entgehen,
Doch unter ihm bleibt auf der Stell'
Nun auch das Wildschwein stehen.

Da nützt kein Stoß, da nützt kein Schrei'n,
Es läßt sich nicht vertreiben:
So wird's, wollt nur behutsam sein,
Für euch noch lange bleiben.

❖

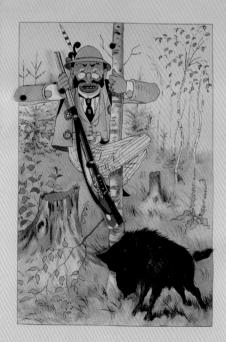

·立體書天才的傳世經典

除了機關書，梅根多佛創造的新形式和新技術當中，以《國際馬戲
團》、《城市公園》和《娃娃屋》最具代表性，目前還有復刻版在
市面流通。這三件作品的藝術成就是打破「書」的概念，不受限於
「書」的形式，翻開以後是名符其實的立體場景，也就是前面「形
式篇」所說的「收起來是書，翻開來不是書」設計概念。

1887 年出版的《國際馬戲團》（*Internationaler Circus*）是公認梅
根多佛最具代表性的作品，美國大都會藝術博物館（Metropolitan
Museum of Art）也有珍藏。採用傳統的直立全景觀賞，利用摺頁
設計將全書切割成可收納的六頁層景，全數攤開後組合成弧形馬戲
團場景。目前流通的復刻版除了原始出版社愛絲鈴歌的德文標準版
和迷你版，還有臺灣青林出版社的中文迷你版，真是佛心來著！

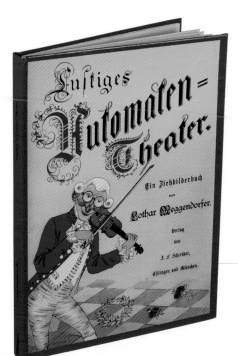

《喜劇演員》
LUSTIGES AUTOMATEN-THEATER
出版：Esslinger Verlag J.F. Schreiber，
　　　1993 年復刻版（原版 1890 年出版）

梅根多佛機關書復刻版，這是我的第二件立體書收
藏，雖然是復刻版，仍然可以感受到梅根多佛的童
趣和巧思。

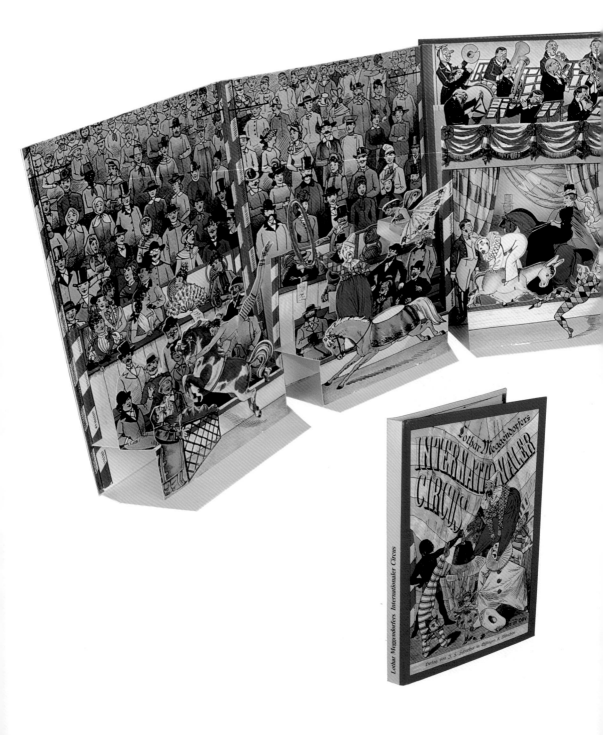

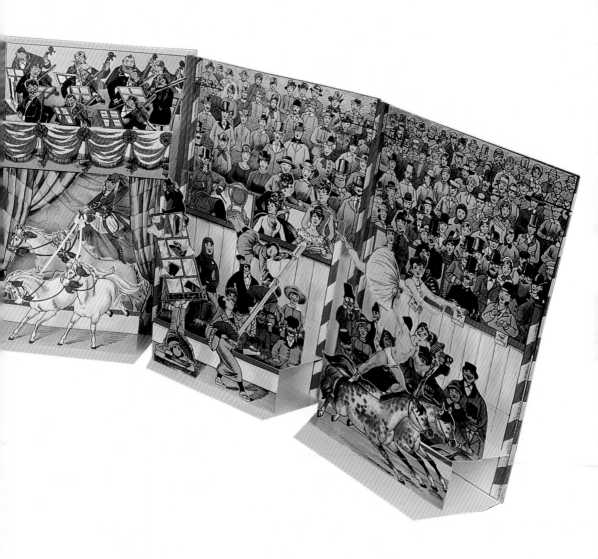

《國際馬戲團》INTERNATIONALER CIRCUS
出版：Esslinger Verlag J.F. Schreiber，2005 年復刻版

梅根多佛知名度最高的作品，美國大都會藝術博物館也有珍藏，六個摺頁攤開成弧形馬戲團場景。

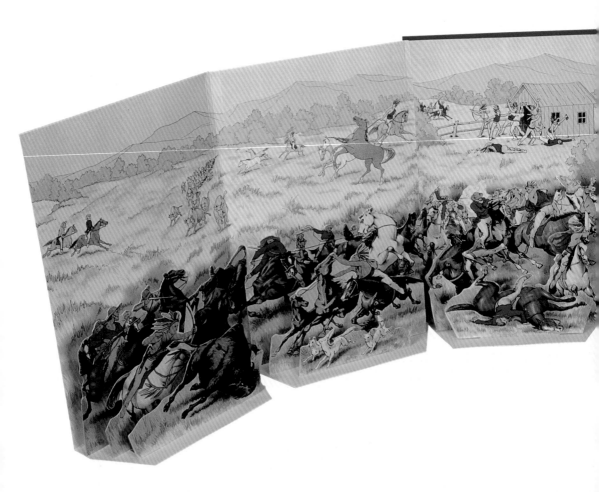

《野牛比爾》BUFFALO BILL
出版：Albin Michel，1997 年法文復刻版（原版 1891 年出版）

《國際馬戲團》的姐妹作，以當時到歐洲巡迴的美國西部秀野牛比爾為主題，
一樣是用六摺頁組成弧形場景。

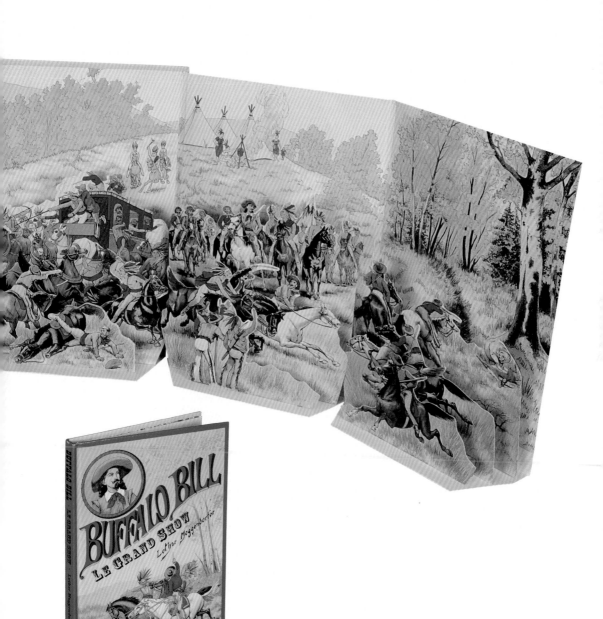

呈現十九世紀末歐洲都會公園樣貌的《城市公園》（*Im Stadtpark*,
1887）是梅根多佛最獨特、最有創意的作品。基本結構是十八世
紀中期開始流行的「摺頁書」，但梅根多佛加入「洞洞書」的元素，
讓這件十六摺頁全長近四公尺的作品既是「摺頁書」，又像「洞洞
書」，也是「隧道書」，場景的排列與玩賞沒有固定的順
序和角度，完全由讀者自己做主。也就是說，梅
根多佛把敘事和閱讀的方式完全釋放給
讀者，鼓勵讀者發揮創意。

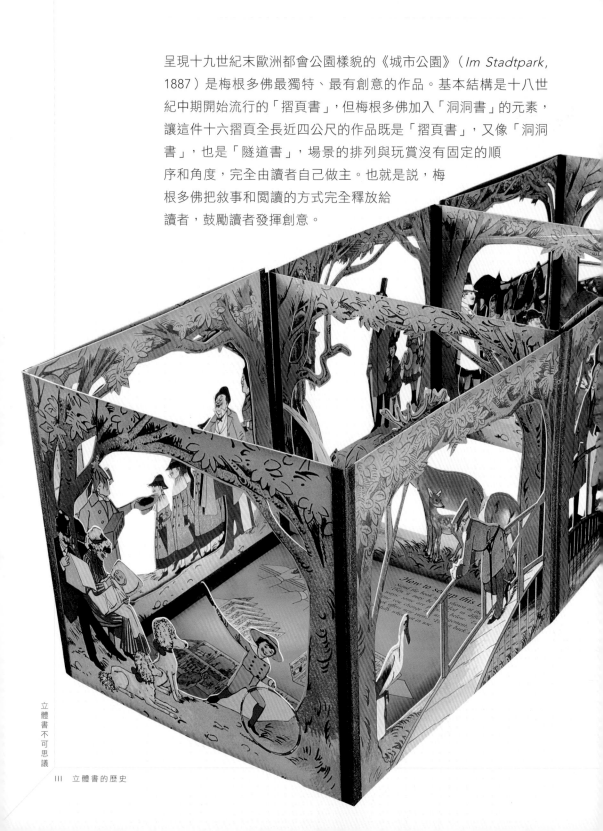

《城市公園》THE CITY PARK
出版：Viking，1981 年英文復刻版

這件史無前例的作品可說是立體書的變形金剛。沒有特定的觀
賞形式，可以是洞洞書、隧道書或摺頁書，唯一的限制就是讀
者的想像力。

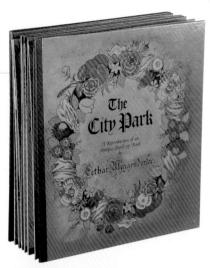

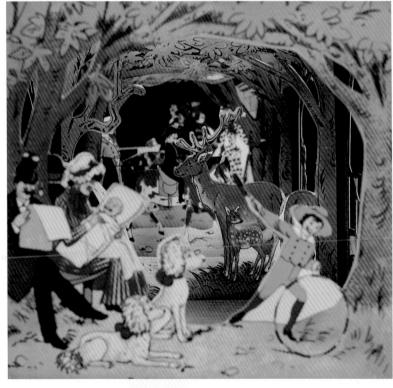

影片：梅根多佛《城市公園》英文復刻版。

《娃娃屋》（*Das Puppenhaus*, 1889）是現代娃娃屋立體書的始祖，美國大都會藝術博物館也有珍藏。《娃娃屋》的結構設計類似《國際馬戲團》，除了採用五摺頁來展示十九世紀末德國商家，包括商店前、商店、住家、廚房到後院共五景，立體場景也是使用底板下翻的方式拉撐。這件作品令人讚嘆的巧思在於每一個場景都有對應的卡榫設計用來扣住隔牆、固定家具以及頂住底板，整個組裝過程相當順暢。雖然《娃娃屋》的形式和技術是新創，但是扮家家酒的概念早在 1830 年代英國衛斯特理的切口書《家家酒》就已經提出場景、紙偶和道具這三個扮家家酒必備的元素（所以書名叫做「家家酒」），只不過切口書是平面設計，到了梅根多佛的手裡就把切口書變成立體的娃娃屋書。

目前流通的復刻版有四款，其中原始出版社愛絲鈴歌有德文標準版（已絕版）和迷你版，Kestrel/Viking 從 1978 年到 1983 年間總共復刻了六版（已絕版），要注意的是後期版本（已確定包括 1983 年，其餘未知）除了改變裝訂方式（不影響娃娃屋組裝），還刪掉了商店那一景，只剩四景。

《娃娃屋》
THE DOLL'S HOUSE
出版：Kestrel / Viking，
　　　1979 年英文復刻版

做為娃娃屋書的始祖，這件「一字形娃娃屋書」真實呈現十九世紀末德國住商合一的居家生活。

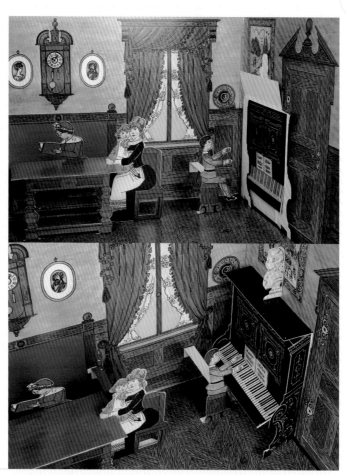

鋼琴房這一景的卡榫設計最具
巧思:拉出被摺合的鋼琴後,
把上框蓋翻下來,再翻開牆上
的莫札特雕像當卡榫,卡住上
框,最後再把鍵盤翻上來卡在
小男孩腰間。

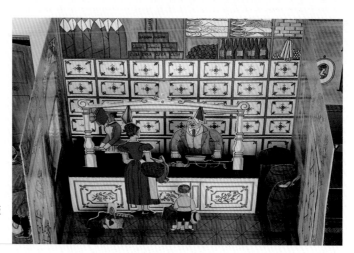

被 Kestrel/Viking 後期復刻版
刪掉的商店景。

現代立體書的濫觴

正當立體書黃金時代四大天王迪恩、塔克、尼斯特以及梅根多佛不斷開創立體書前所未有的盛世，突如其來的一次世界大戰爆發，讓立體書黃金時代落幕，古董立體書的年代也就跟著結束。

畢竟英國是立體書的母國，歷經戰後的市場消寂，英國再度帶領全球立體書產業邁出新步伐。1929 年史上首度採用三維模型紙藝的純立體書「每日快訊兒童年鑑」系列在英國倫敦出版，這套立體書就是現在我們視為理所當然的彈起式立體書，1929 年成為立體書發展史的分水嶺，從此以後立體書設計朝向彈起式立體紙藝和立體模型發展。

每日快訊兒童年鑑：確立現代立體書發展趨勢

1920 年 11 月 8 日，英國《每日快訊》（Daily Express）開始連載魯伯特熊（Rupert Bear）漫畫，企圖與頭號勁敵《每日郵報》（Daily Mail）以及《每日鏡報》（Daily Mirror）三足鼎立，搶食報業市場。結果《每日快訊》以吸引兒童讀者而間接刺激報紙銷售的策略，讓魯伯特熊一炮而紅連載至今，是英國最長壽的漫畫熊，與小熊維尼（Winnie-the-Pooh, 1926）和派丁頓熊（Paddington Bear, 1958）成為廣受世人喜愛的英倫三熊。

雖然魯伯特熊奠定《每日快訊》在兒童市場的地位，但競爭對手推出新興的兒童年鑑又讓市場競爭白熱化，於是旗下的出版事業部蘭恩出版（The Lane Publications）在 1929 年推出劃時代的「每日快訊兒童年鑑」系列（Daily Express Children's Annual）應戰，以「彩色插畫像模型一樣立起來」（All the coloured pictures rise up in model form）為號召，企圖以自動彈起模型（self-erecting model）來對抗以插畫為主的傳統兒童年鑑。結果，「每日快訊兒

童年鑑」不僅讓《每日快訊》與其他兩家競爭者形成三足鼎立的局面，更成為現代立體書的技術典範，確立現代立體書往立體模型紙藝發展的趨勢。

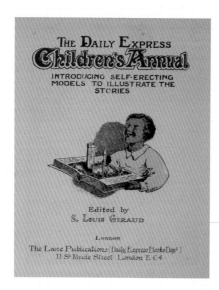

《每日快訊兒童年鑑：第一冊》版權頁

以「彩色插畫像模型一樣立起來」為號召，以自動彈起模型對抗以插畫為主的傳統兒童年鑑。

在 1929 年到 1933 年期間，「每日快訊兒童年鑑」總共出版五冊，內容以童謠和短篇故事為主，並且安插了六個自動彈起的立體場景或模型，主編傑洛德（Steven Louis Giraud, 1879～1950）特別在書中寫一首童謠說明這套新創立體書的特色：

You read of a castle but do not expect,
你讀到城堡，但不會期待，
When turning the pages, to find it erect.
翻頁的時候，城堡立起來。

But close down the page, and, presto! It's gone;
翻下一頁，咻！城堡變不見；
And, thus, through the book you may carry along.
有了這本書，城堡就在身邊。

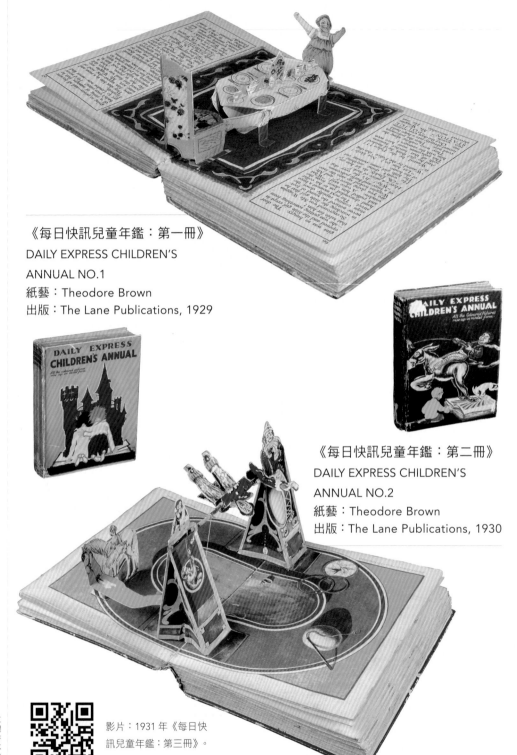

《每日快訊兒童年鑑：第一冊》
DAILY EXPRESS CHILDREN'S
ANNUAL NO.1
紙藝：Theodore Brown
出版：The Lane Publications, 1929

《每日快訊兒童年鑑：第二冊》
DAILY EXPRESS CHILDREN'S
ANNUAL NO.2
紙藝：Theodore Brown
出版：The Lane Publications, 1930

影片：1931 年《每日快
訊兒童年鑑：第三冊》。

《每日快訊兒童年鑑：第三冊》
DAILY EXPRESS CHILDREN'S
ANNUAL NO.3
紙藝：Theodore Brown
出版：The Lane Publications, 1931

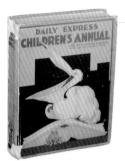

《每日快訊兒童年鑑：第四冊》
DAILY EXPRESS CHILDREN'S
ANNUAL NO.4
紙藝：Theodore Brown
出版：The Lane Publications,
1932

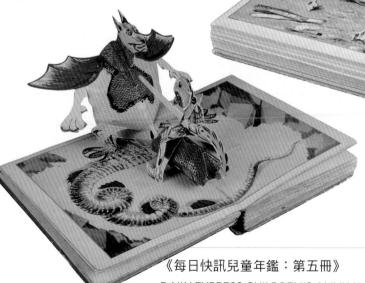

《每日快訊兒童年鑑：第五冊》
DAILY EXPRESS CHILDREN'S ANNUAL NO.5
紙藝：Theodore Brown
出版：The Lane Publications, 1933

「布卡諾故事集」：最自豪的收藏

「每日快訊兒童年鑑」的成功，促使傑洛德自行創辦河岸出版社（Strand Publications），他再度與席歐多‧布朗（Theodore Brown, 1870～1938）合作，在 1934 到 1950 年期間出版「布卡諾故事集」系列（Bookano Stories）共十七冊，但不知道為何網路上的資料幾乎都說全套只有十六冊！後來才從文獻研究中發現，「布卡諾故事集」最後一冊是傑洛德去世後，由女兒和員工一起彙整遺稿出版的，或許是因為如此，才把第十七冊排除在外。

Bookano 這個名稱的由來是 book（書）和當時英國暢銷手作機械模型玩具品牌（等同於機械版的樂高玩具）MECCANO 的組合，是傑洛德為了讓消費者把布卡諾系列的模型紙藝和當時最風靡的機械模型玩具產生聯想才特地命名的。

和姐妹作「每日快訊兒童年鑑」一樣，「布卡諾故事集」也是一年一冊的年鑑形式，立體模型紙藝穿插在童謠和短篇故事之間，但立體模型紙藝的數量從六個減為五個，位置也從封面裡和封底裡挪到內頁，原本的封面裡和封底裡改成彩色插畫。而原先「每日快訊兒童年鑑」以「彩色插畫像模型一樣立起來」的訴求，也修改為「插畫像模型一樣彈起」（pictures that spring up in model form）、「動畫」（living pictures）或者是「動模型」（living models）等新訴求。

手作機械玩具品牌 MECCANO 法文版包裝盒內頁說明。

引自：維基共享資源

《布卡諾故事集:
第一冊》封面和
封底

《布卡諾故事集:
第五冊》封面裡
插畫

《布卡諾動畫系列:安徒生童話故事》版權頁
出版:Strand Publications, 1936

右側的版權頁是布卡諾系列的制式頁。有趣的是,畫面中三位青少年為之雀躍的船模型從
來就沒有出現。

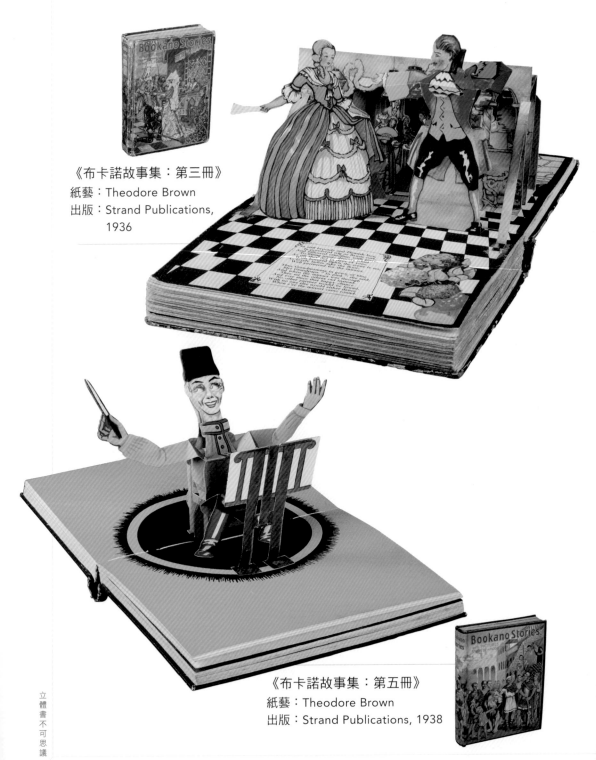

《布卡諾故事集：第三冊》
紙藝：Theodore Brown
出版：Strand Publications,
　　　1936

《布卡諾故事集：第五冊》
紙藝：Theodore Brown
出版：Strand Publications, 1938

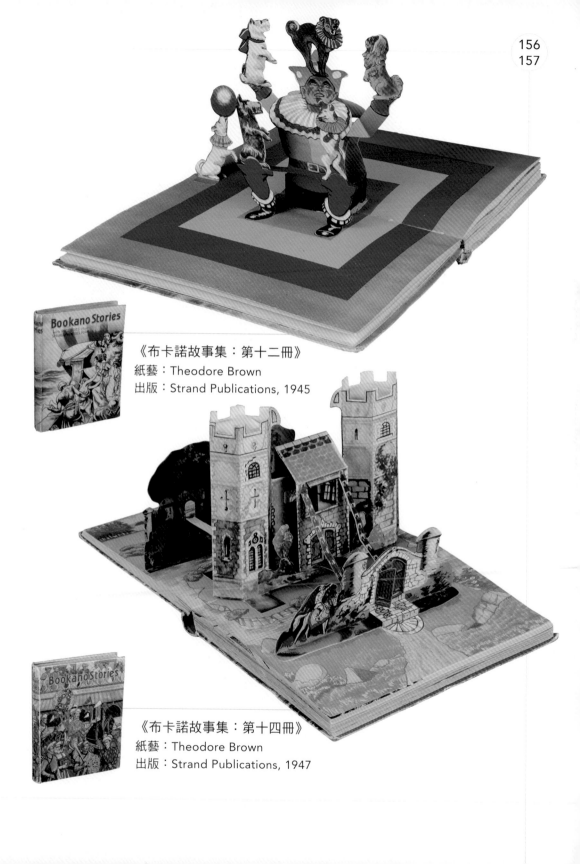

《布卡諾故事集：第十二冊》
紙藝：Theodore Brown
出版：Strand Publications, 1945

《布卡諾故事集：第十四冊》
紙藝：Theodore Brown
出版：Strand Publications, 1947

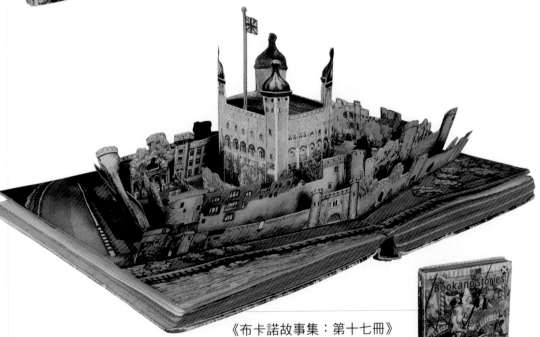

《布卡諾故事集：第十六冊》

紙藝：Theodore Brown

出版：Strand Publications, 1949

《布卡諾故事集：第十七冊》

紙藝：Theodore Brown

出版：Strand Publications, 1950

· 謎樣的紙藝發明人席歐多·布朗

關於「每日快訊兒童年鑑」以及「布卡諾故事集」的立體模型紙藝
發明人，原本收藏界都把署名編輯的傑洛德當作紙藝創作人，直到
1991 年英國收藏家麥可·道森（Michael Dawson）在英國古董書
期刊 ABMR 上發表布卡諾的研究專文，真正的紙藝發明人席歐多·
布朗名字才浮上檯面。我也試著在網路上搜尋歐美專利，發現布朗
和傑洛德共同署名為專利發明人。至於為何布朗沒有在傑洛德出版
的所有立體書上署名，就不得而知了。

關於席歐多·布朗的生平介紹非常稀少，只能確知身為英國人的布
朗發明許多立體影像技術和產品，凡是談論電影或立體 3D 影像發
展，都會提到布朗的貢獻，他被公認是立體影像技術的先驅。由於
布朗在 1938 年便去世，但「布卡諾故事集」一直出版到 1950 年
傑洛德過世為止，那麼在 1938 年到 1950 年這段期間，到底是誰
設計了未重複使用的全新立體紙藝？根據英國收藏家道森訪談傑洛
德的女兒，她從未見過、也從未聽過員工敘述父親設計立體紙藝。
所以這個謎團只能仰賴歐美學者或收藏家的研究了。

《布卡諾故事集：第十三冊》卷首的魔法師插畫

歐洲專利局：1929 年布朗與傑洛德在英
國取得的立體模型紙藝專利。

事實上，署名編輯
的傑洛德將「布卡
諾故事集」視為創
作平臺，除了邀集
自由作家撰稿與插
畫外，自己也參與
創作，並且在每冊
的首頁化身為魔法
師（The Wizard），
以童謠介紹該冊內
容以及立體模型紙
藝。

· 在戰火下苦撐的逸品

傑洛德認為兒童立體書必須平價才能普及，所以每冊售價在當時是五先令六分（等同於現在十英鎊左右，約新臺幣四六五元），是當時建築工匠一天工資的十分之一。因此，「布卡諾故事集」以及其他衍生系列採用的紙材和印刷，都因成本考量而不甚講究，生產方式也是絞盡腦汁壓低製造成本。

根據英國收藏家道森的考證，傑洛德採用類似臺灣 1960 年代的家庭代工模式，一車車頂著 Bookano 大型看板的黃色大卡車，將立體紙藝構件模組分送到代工家庭組裝，書本印刷和裝訂由印刷廠負責，最後在北倫敦住辦合一的傑洛德家裡將組裝完成的立體紙藝黏貼到書上。

或許是為了度過「布卡諾故事集」年鑑式出版的尷尬期，傑洛德在空窗期除了推出布卡諾系列的精簡版「舊童謠與新故事」（Old Rhymes & New Stories）共六冊以外，還有單一題材的單行本「布卡諾動畫系列」（Bookano Living Pictures Series）。

當立體書產業正要走向高峰時，不知道為什麼總是會發生戰爭。二次大戰爆發之後，傑洛德在資源匱乏的窘境下，為了讓布卡諾系列持續出版，便重複使用已經出版過的立體模型紙藝，甚至出現同冊不同立體紙藝的現象，尤其是二戰結束初期出版的冊別。1950 年傑洛德過世後，女兒與員工整理殘稿，出版最後一冊第十七集，自此布卡諾系列立體書便與傑洛德一同長眠。

總體來說，傑洛德和女兒在 1929 到 1950 年這二十二年之間出版的立體書主要包括「每日快訊兒童年鑑」、「布卡諾故事集」、「舊童謠與新故事」以及「布卡諾動畫系列」等四大系列。每位收藏家都有專精領域與收藏，這四大系列是我最引以為傲的代表性收藏！

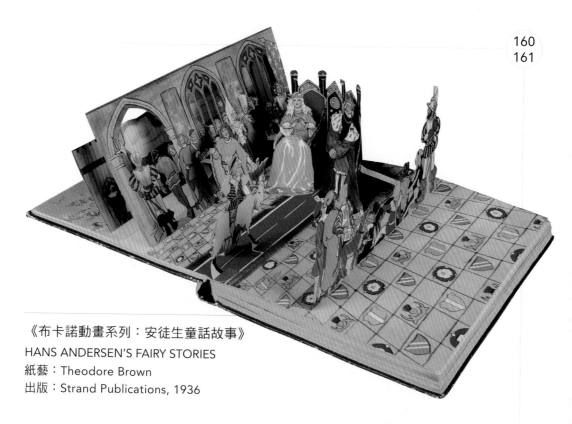

《布卡諾動畫系列：安徒生童話故事》
HANS ANDERSEN'S FAIRY STORIES
紙藝：Theodore Brown
出版：Strand Publications, 1936

《布卡諾動畫系列：耶穌的故事》
THE STORY OF JESUS
紙藝：Theodore Brown
出版：Strand Publications, 1938

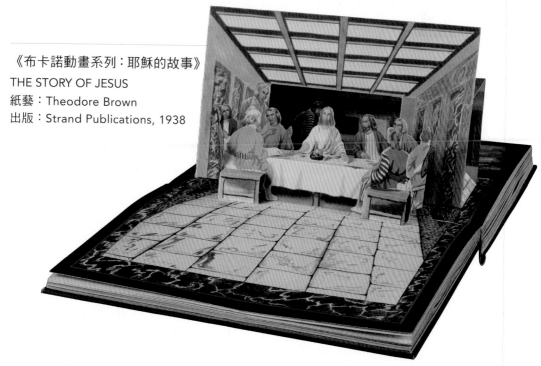

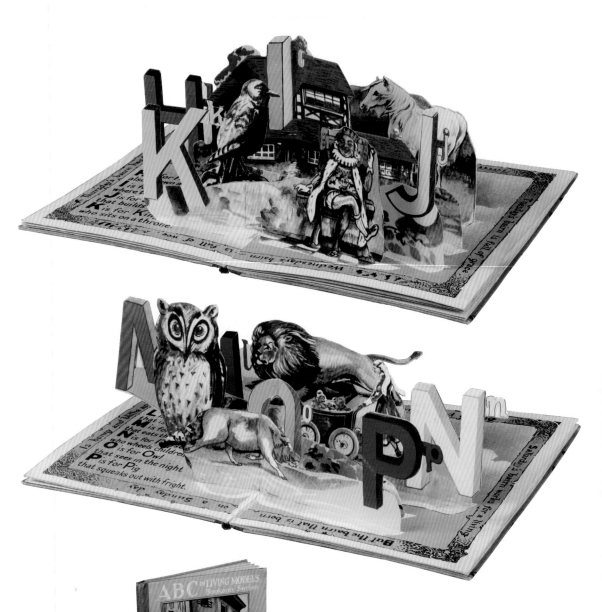

《布卡諾動畫系列：字母書》ABC IN LIVING MODELS

紙藝：Theodore Brown

出版：Strand Publications, 1933

史上第一本英文字母立體書！以英文字母童謠貫穿全書，搭配以動物為主的英文單字紙藝教導幼童認識字母。

《布卡諾動畫系列：數字書》THE 1,2,3 FIGURE BOOK
紙藝：Theodore Brown
出版：Strand Publications, 1937

史上第一本數字立體書！除了教導幼童認識數字以及基礎加法，還包括如何看時間以及日期概念。

由於傑洛德生前並未完整留下立體書出版紀錄，我透過文獻研究和
eBay 的網拍資料得出目前已知共出版四十三冊，其中「布卡諾動
畫系列」是資料最不齊全且最難尋獲的作品，已知的十四冊當中，
我目前只收藏到六冊。

傑洛德出版的立體書清單

「每日快訊兒童年鑑」Daily Express Children's Annual，共 5 冊。
「活動模型兒童年鑑」Living Models Children's Annual，共 1 冊。
「布卡諾故事集」Bookano Stories，共 17 冊。
「舊童謠與新故事」Old Rhymes & New Stories，共 6 冊。
「布卡諾動畫」系列 Bookano Living Pictures Series，共 14 冊。
ABC in Living Models
Adventure & Building Book No.1
The 1,2,3 Figure Book
The Story of Jesus
Animal Life / Bookano Zoo No.1
Hans Anderson's Fairy Stories
Beauty and the Beast
Puss in Boots
The Sleeping Beauty
The Story of Cinderella
The story of Red Riding Hood
Tom-Thumb
The Story of the Three Bears
The Twelve Dancing Princesses

·從機緣到尋尋覓覓的收藏歷程

生平第一次接觸到布卡諾系列純屬偶然，卻引發我對立體書歷史的好奇，開始研究立體書發展史，因此對布卡諾系列情有獨鍾而展開長達十餘年的蒐集歷程，是所有收藏中耗時最久的系列！

2002年初在倫敦市中心聖詹姆士教堂（St. James）廣場的古董市集皮卡迪利市集（Piccadilly Market）裡，專門販售古董童書的英國太太瞥見我翻開《布卡諾故事集：第六冊》的眼神，便拿出一本古董商專用的鑑價指南向我勸敗。除了簡短介紹布卡諾系列在立體書的地位，她還說這系列將來會有增值空間。

英國倫敦聖詹姆士教堂皮卡迪利市集：第一次接觸《布卡諾》的地方。

老實說，當時我對增值沒興趣，就當作是她的業務話術，但是我真的完全被樸實的立體紙藝吸引，心想居然七十年前就已經有這種紙藝表現，當下和賣家討價還價。無奈早被對方看破手腳，要我加購另一款1950年代的手作隧道書《維納勞瑞劇場書：耶誕節的故事》（詳見〈似書非書的立體書〉：「隧道書」）才成交，從此讓我展開漫長的「布卡諾故事集」系列收藏。

數年後我才發現，當年這位女古董商的促銷果真是有如武俠小說般的奇遇，直到 2014 年才有賣家在 eBay 上架拍賣《布卡諾故事集：第六冊》，十二年來從未在網路市場上現身，沒想到我的第一本布卡諾卻是其他收藏家尋尋覓覓的物件！更神奇的是，那件 1950 年代手作隧道書竟然是史上第一套手作隧道書系列其中一冊，而且在古董市場上奇貨可居！天公真的疼憨人！

剛開始收藏布卡諾系列的時候，我還住在倫敦，心想既然要找古董書就到古董市場去找，所以每個禮拜六到全世界最大的古董市集波特貝羅市集（Portobello Market）尋寶，是我和太太當年在倫敦的例行性休閒活動。逛了幾回下來，終於找到一攤專賣童書的古董商，是一對母子檔，年約三十歲左右的兒子既誠懇又勤快，白髮蒼蒼的媽媽則半躺在躺椅上幫忙顧攤子。頭一回向這對母子買了《布卡諾故事集：第十六冊》，很有心的兒子老闆就問我是不是在收藏這系列，我喜出望外地追問是否還有其他冊數，他很爽快笑著說收書的時候會幫我多注意，要我每個禮拜來看看。就這樣，隨著每週報到次數增加，我的布卡諾冊數也愈來愈多。

英國倫敦波特貝羅市集：早期搜尋布卡諾系列的地方。

返臺定居後，我還會趁著出差空檔回倫敦找他們的攤子，不曉得是否網拍興起的關係，後來這對母子不再出現了。突然失去了收藏管道，我苦惱了好一陣子，只好開始摸索如何在 eBay 之類的網拍競標二手書和古董書，最後尋尋覓覓了十幾年，終於一償宿願把全套「布卡諾故事集」收齊。每次從電子防潮箱拿出布卡諾欣賞時，我總是很懷念當初在書攤前瀏覽老闆這禮拜又帶來什麼好東西那種期待的驚喜，以及翻閱書攤上每一本古董書的手感。

‧大師 vs 布卡諾故事集

以布卡諾為核心的劃時代立體模型紙藝技巧，啟蒙了現代無數立體書大師與暢銷作者。2012 年舉辦「立體書的異想世界」特展時，邀請獲獎無數的美國大師大衛‧卡特來臺演講。大師曾問我最自豪的收藏是什麼，當我回答以上四大系列時，我永遠忘不了卡特訝異的表情。為了回饋大師遠道而來，我特地把「布卡諾故事集」全套十七本裝到大行李箱拖到飯店房間讓他欣賞。卡特的心裡面果然住了他說的大男孩，紙藝大師看到全套「布卡諾故事集」就像小孩看到玩具，迫不及待想要動手玩。為了第一次親身體驗傳説中的全套「布卡諾故事集」，卡特慎重地戴上老花眼鏡，一邊用各種角度研究與欣賞，一邊驚嘆現代紙藝工程師常用的技巧原來都是從這套書來的！

大衛‧卡特專注欣賞《布卡諾故事集：第一冊》。

立體書的美國年代

美國立體書產業的發展可說是立體書的近代發展史。從 1880 年代麥克勞林兄弟公司（McLoughlin Bros., Inc.）揭開了美國立體書產業的序幕之後，1930 年代藍絲帶出版社發明立體書流通名詞「pop-up」以及克萊恩夫婦發表「扇摺」（fanfold）技術，1940 年代朱利安‧威爾註冊無鉚釘的多重可動機關，1960 年代杭特創辦第一家立體書設計公司，以及 1970 年代杭特推動立體書文藝復興而造就立體書第二黃金時代，美國從此扮演主導全世界立體書發展的火車頭。

麥克勞林兄弟公司

麥克勞林兄弟公司是美國立體書產業的開路先鋒。創辦人小約翰麥克勞林（John McLoughlin, Jr., 1827 ～ 1905）擁有木雕版印刷的好手藝，接下父親與朋友合夥的印刷公司後，1855 年弟弟愛德蒙（Edmund McLoughlin）加入，1858 年公司改名為麥克勞林兄弟公司。在全盛時期的 1880 年代，麥克勞林兄弟公司是當時美國最大的桌遊、拼圖、紙娃娃和立體書出版公司。

就像英國拉斐爾塔克父子公司，一旦靈魂人物過世，公司的營運就江河日下。小約翰麥克勞林在 1905 年去世後，麥克勞林兄弟公司開始走下坡，在 1920 年被當時的桌遊後起之秀米爾頓布萊德里公司（Milton Bradley Company，現為美國玩具大廠「孩之寶」Hasbo 旗下子公司）購併，除了繪本和立體書繼續使用麥克勞林兄弟的商標出版，玩具產品被迫停產。1940 年代出版立體書「跳跳家族」系列（The Jolly Jump-Ups，詳見後續篇章）而重振雄風一時，但不幸遇到二次大戰而停產。

1951 年底，麥克勞林兄弟商標出售給另一家玩具公司 Julius Kushner，暢銷的「跳跳家族」系列再度復活，但好景不常，1954 年麥克勞林兄弟商標再度出售給童書出版公司 Grosset & Dunlap（現屬企鵝出版集團），最後在 1970 年代印有麥克勞林兄弟商標的出版品就從市場上消失了。

麥克勞林在 1880 年代開始投入立體書出版，簡單來說主要有三大系列，分別是 1880 年代的「兒童喜劇玩具書」、「小藝人」以及 1940 年代的「跳跳家族」。很諷刺的是，麥克勞林的立體書事業是從仿冒開始。根據美國古董書商 vintagepopupbooks.com 的研究，麥克勞林包括書名原封不動全部複製英國立體書先驅迪恩父子公司的《兒童喜劇玩具書》（*Pantomime Toy Books*）；同時又把德國愛絲鈴歌出版社的《最新劇場書》（*Allerneuestes Theaterbilderbuch*）拆成春夏秋冬四本獨立的單景劇場書，再另外創作四本動物主題的場景書，全套八本合稱「小藝人系列」（Little Showman's Series），而「小藝人系列」這個名稱也是抄襲《最新劇場書》美國代理商在美加版上使用的系列名稱：Little Showman's series 4; The Children's Year: Songs for All the Seasons, Telling of Happy Days in Spring, Summer, Autumn and Winter。

雖然麥克勞林的立體書靠仿冒而闖出名號，但在技術上還是有建樹，例如在 1891 年取得場景切割式翻拼書專利，以及 1894 年取得十字形和五星形旋轉木馬結構的娃娃屋專利。

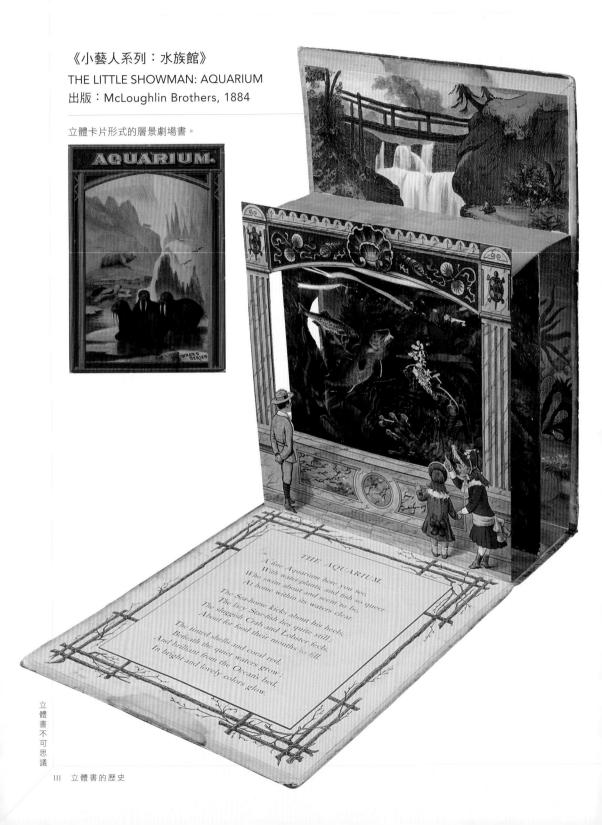

《小藝人系列：水族館》
THE LITTLE SHOWMAN: AQUARIUM
出版：McLoughlin Brothers, 1884

立體卡片形式的層景劇場書。

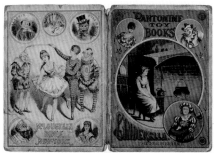

《兒童喜劇玩具書：仙履奇緣》
PANTOMIME TOY BOOKS: CINDERELLA
出版：McLoughlin Brothers, 1886

麥克勞林兄弟公司仿製英國迪恩父子公司同名原作。

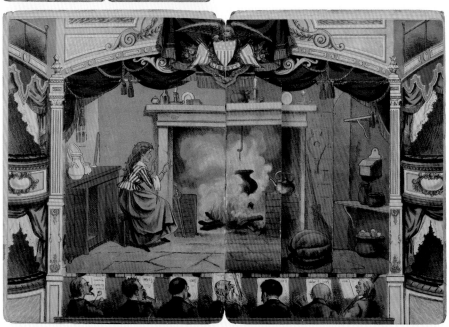

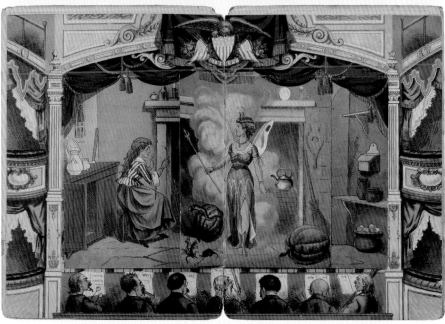

藍絲帶出版社

1929 年美國華爾街股市崩盤，隔年（1930 年）美國紐約四家出版社共同成立藍絲帶出版社（Blue Ribbon Books），專攻非小説市場。1933 年被美國平裝書之父迪葛拉夫（Robert de Graff）收購之後幾年是全盛時期，但好景不常，1939 年則被藍燈書屋集團旗下的 Doubleday 出版公司購併而從市場消聲匿跡。

1932 年是立體書發展史上的里程碑。這一年，藍絲帶出版社效法前輩麥克勞林兄弟公司，模仿 1929 年推出的英國「每日快訊兒童年鑑」系列，推出《傑克與巨人》（Jack the Giant Killer and Other Tales），彈起式模型紙藝從此越過大西洋傳入美國。和麥克勞林兄弟公司比起來，藍絲帶出版社顯得有志氣多了。雖然技術來自彈起式模型紙藝，但內容則是自行改編傳統童話故事，包括《傑克與巨人》（Jack the Giant Killer）、《傑克與魔豆》（Jack and the Beanstalk）、《小紅帽》（Little Red Ridinghood）以及《睡美人》（Sleeping Beauty）等四個童話。另外，英國人拗口的這句宣傳「彩色插畫像模型一樣立起來」（All the coloured pictures rise up in model form）也被簡化成「彈起插畫」（pop-up illustrations），並且把「pop-up」註冊為商標，是史上第一家使用「pop-up」這個名詞的出版社，後來「pop-up」也就成為眾所皆知的立體書（pop-up book）代名詞。

藍絲帶出版社在 1932 到 1935 年期間總共出版二十多冊「pop-up」系列立體書，其中以 1932 到 1933 年期間的四件作品最具代表，分別是《傑克與巨人》、《小木偶》、《仙履奇緣》以及《鵝媽媽》。而四本當中，只有《小木偶》是單一故事，其他三本都是故事合輯，再加上紙藝設計比較突出，所以《小木偶》在立體書收藏界的評價和收藏指數最高。

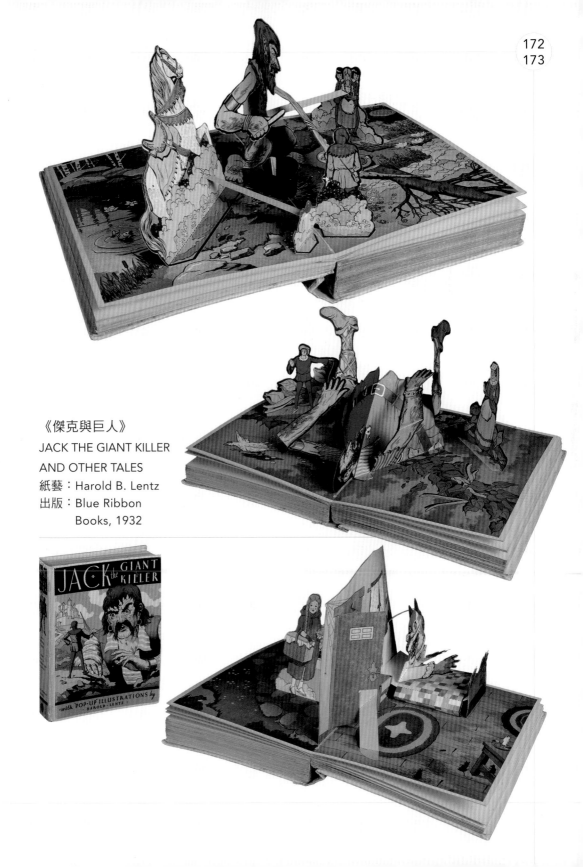

《傑克與巨人》
JACK THE GIANT KILLER
AND OTHER TALES
紙藝：Harold B. Lentz
出版：Blue Ribbon
　　　Books, 1932

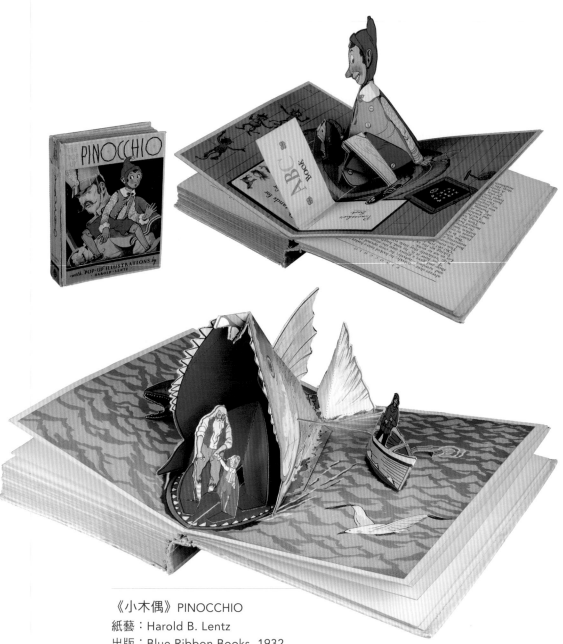

《小木偶》PINOCCHIO
紙藝：Harold B. Lentz
出版：Blue Ribbon Books, 1932

影片：1932 年藍絲帶出版社《小木偶》。

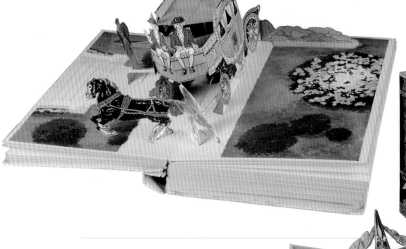

《仙履奇緣》
CINDERELLA AND OTHER TALES
紙藝：Harold B. Lentz
出版：Blue Ribbon Books, 1933

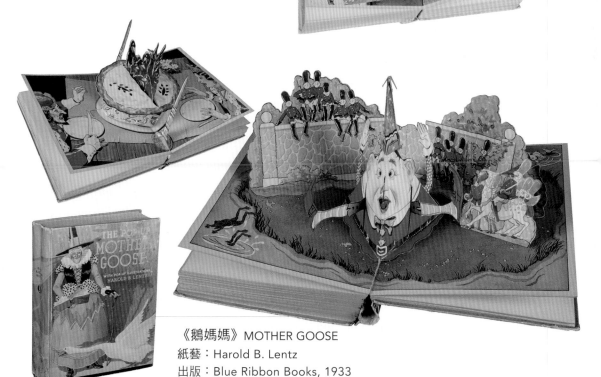

《鵝媽媽》MOTHER GOOSE
紙藝：Harold B. Lentz
出版：Blue Ribbon Books, 1933

誕生在經濟大蕭條年代的企業，慘澹經營是宿命。藍絲帶出版社為刺激萎靡不振的業績，1933 年把厚重的故事合輯化整為零拆成單薄的單行本，一冊一故事一場景，以美元五十分低價求售；或許低價還是無法奏效，1934 年再把合輯拆成單行本，但立體場景從一景加碼到三景，結果還是欲振乏力，不敵殘酷景氣的衝擊。

藍絲帶的「pop-up」系列立體書也和英國「每日快訊兒童年鑑」和「布卡諾」一樣，只有標示插畫者，沒有立體紙藝創作者。雖然在 1933 年藍絲帶出版社取得的專利上註明發明人是負責插畫的蘭茲（Harold B. Lentz）和印刷公司老闆都林（James H. Dulin），但是美國知名的食玩設計師克勞德（Claude Carey Cloud）在自傳中提到他也曾為藍絲帶出版社設計立體書，以鵝媽媽童謠裡的人物和當時暢銷漫畫主角為題材，一年中共創作了十七本。事實上，1934 年以後出版的三本含三個場景的單行本，兩個人共同署名插畫者（紙藝工程師「paper engineer」一詞在 1970 年代以後才出現），因為其中一景是沿用蘭茲先前為合輯設計的立體場景，而另外新增的兩景則是克勞德操刀，所以蘭茲和克勞德都是紙藝設計者，只是前後期作品的差別罷了。

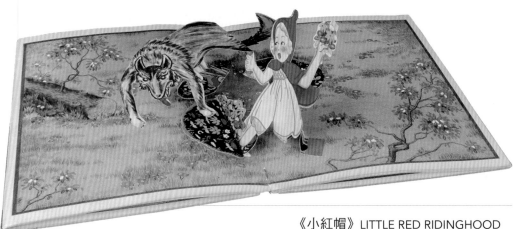

《小紅帽》LITTLE RED RIDINGHOOD
紙藝：C. Carey Cloud & Harold B. Lentz
出版：Blue Ribbon Books, 1934

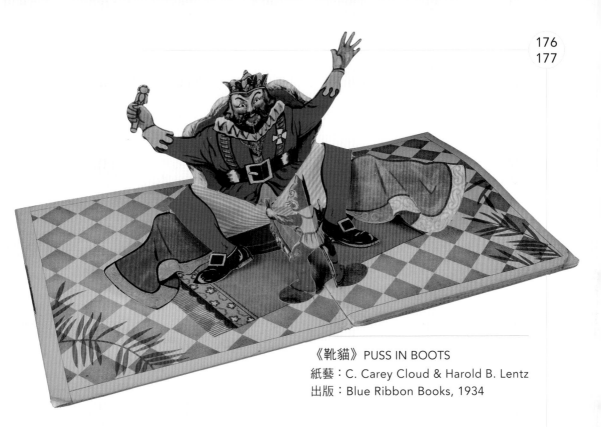

《靴貓》PUSS IN BOOTS
紙藝：C. Carey Cloud & Harold B. Lentz
出版：Blue Ribbon Books, 1934

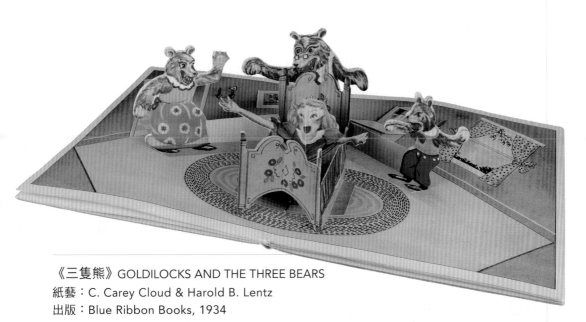

《三隻熊》GOLDILOCKS AND THE THREE BEARS
紙藝：C. Carey Cloud & Harold B. Lentz
出版：Blue Ribbon Books, 1934

傑洛汀・克萊恩

傑洛汀・克萊恩（Geraldine Clyne）其實是班傑明・克萊恩（Benjamin Klein）與太太歌蒂・克萊恩（Goldie Jacobs Klein）這對夫妻的共用筆名。在二戰期間，德國姓氏在美國是相當敏感的政治話題，所以夫妻倆將德國姓 Klein 改為同音異字的 Clyne。1939 到 1954 年期間，先生班傑明負責立體紙藝設計兼場景插畫，太太歌蒂則負責人物插畫，以獨創的「扇摺」技術發表「跳跳家族」系列（The Jolly Jump-Ups），成為麥克勞林兄弟公司最知名的立體書系列。

所謂「扇摺」是沿著插畫的輪廓切割但不切斷，然後再凹摺或凸摺（凹摺即摺紙用語的「谷摺」，凸摺就是「山摺」）成階梯狀，透過階梯狀的層次感和景深製造立體效果。克萊恩夫婦分別在 1941 年和 1944 年申請立體卡片設計與立體卡片製具專利，成為現代立體卡片的技術源頭。

「跳跳家族」系列主角是跳跳先生（Mr. Jump-Ups）、跳跳太太（Mrs. Jump-Ups）、六名金髮碧眼小孩加上小貓和小狗共一家十口。克萊恩夫婦獨生女茱蒂・布蘭德斯（Judy Brandes）當時就是母親筆下六名小孩的原形。全系列的故事內容五花八門，涵蓋數字書、字母書、鵝媽媽童謠、美國風景名勝到太空旅遊等，主要是以各種家庭活動當主題，反應當時美國社會的發展與家庭生活。因為克萊恩在扇摺上的摺線採用騎縫線（也就是讓票根好撕開的打孔線），日積月累長年翻閱之後，反覆凹摺和凸摺的摺線就很容易斷裂，所以這系列很難得有完整的品相保存下來。

Google 專利搜尋：克萊恩夫婦 1941 年申請的立體卡片專利。

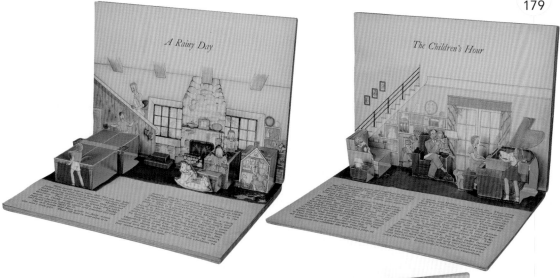

《跳跳家族與新家》
The JOLLY JUMP-UPS AND THEIR NEW HOUSE
出版：McLoughlin Brothers, 1939

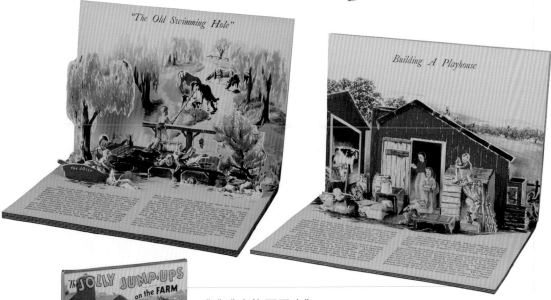

《跳跳家族下田去》
The JOLLY JUMP-UPS ON THE FARM
出版：McLoughlin Brothers, 1940

《鵝媽媽劇場》（*Mother Goose Playhouse*）是克萊恩夫婦最特殊、收藏價值最高的作品。它是一套八張以鵝媽媽童謠為主題的立體卡片，包括〈瑪麗有隻小綿羊〉以及〈六便士之歌〉等，其實收納盒的上蓋也是一張大型立體卡片，將八首鵝媽媽童謠全部整合在一個大場景。雖然早在十九世紀末，英國的塔克父子公司和尼斯特公司等就已經推出多層景片技術的立體卡片，以及「拉」技術的機關卡片，但克萊恩的扇摺技術可以搭配擁有的立體卡片製具專利，容易大量生產，因而成為現代立體卡片的技術源頭。如今電腦切割技術發達，讓扇摺技術更普及而成為現代立體卡片的主流技術。

《鵝媽媽劇場》MOTHER GOOSE PLAYHOUSE
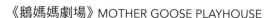
紙藝：Geraldine Clyne
出版：J.S. Pub. Co., 1953

書盒同時用來當銷售展示用。

〈瑪麗有隻小綿羊〉

〈六便士之歌〉

朱利安・威爾

朱利安・威爾（Julian R. Wehr, 1898〜1970）與克萊恩夫婦是1940 年代美國立體書界的雙璧。同樣都有德國血統，也都受到十九世紀末德國立體書的啟蒙，克萊恩利用層次感來傳承層景式立體視覺，而威爾則是將梅根多佛的多重可動機關發揚光大。也就是說，克萊恩的立體書著重視覺，而威爾則偏愛互動。

威爾曾在「紐約藝術學生聯盟」（Art Students League of New York）學習繪畫和雕刻。雕刻創作生涯在 1930 年代遭遇美國經濟大蕭條而轉向版畫發展。1937 年美國經濟急轉直下，加上家庭成員不斷增加，為了維持家計，威爾開始嘗試創作立體書。1940

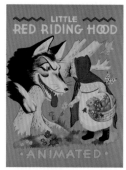

《小紅帽》
LITTLE RED RIDING
HOOD
紙藝：Julian Wehr
出版：Duenewald
　　　Printing, 1944

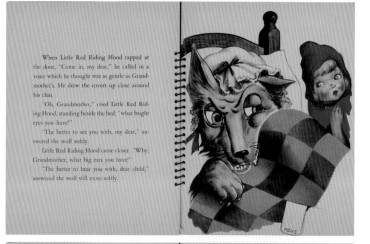

年取得可動插畫（animated illustration）專利後，1942 年終於出版第一本可動機關書《小提琴手芬妮的冒險》（*The Exciting Adventures of Finnie the Fiddler*）。

威爾一生創作四十多本可動機關立體書，被奉為美國可動書天王。他的作品、手稿與專利等文件目前收藏在美國維吉尼亞大學圖書館（University of Virginia's Albert and Shirley Small Collections Library）。次子保羅為了傳承父親的作品，在 2002 年成立「威爾動畫公司」（Wehr Animations, www.wehranimations.com），並且復刻《兔子的尾巴》（*The Animated Bunny's Tail*）和《白雪公主與七矮人》（*Snow White and the Seven Dwarfs*）這兩件作品。

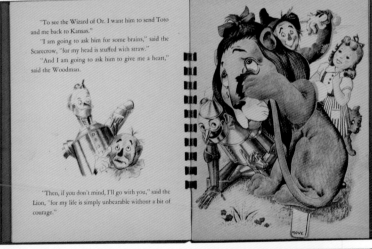

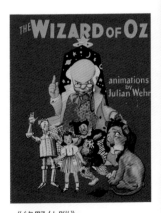

《綠野仙蹤》
THE WIZARD OF OZ
紙藝：Julian Wehr
出版：The Saalfield
　　　Publishing, 1944

There lay beautiful little Snow White, sound asleep. Never had the seven little men seen so lovely a creature. Holding their lamps high, the better to see her, they stood in wonder and awe, watching the stranger who had found her way to their house in the deep, deep forest. Such kindly little men they were that they were careful not to waken her, and each took his turn watching beside her through the night lest she wake and be frightened at her strange surroundings.

The next morning they begged Snow White to stay and keep their little house in shining order. "But take care while we are away during the day," they warned her. "The wicked queen will try to find you; let no one enter the house, no matter how harmless a being she may seem to be." Snow White promised to be careful and as soon as the little men left for the mountains, she set to work at her housekeeping, singing as she polished and swept.

There lay beautiful little Snow White, sound asleep. Never had the seven little men seen so lovely a creature. Holding their lamps high, the better to see her, they stood in wonder and awe, watching the stranger who had found her way to their house in the deep, deep forest. Such kindly little men they were that they were careful not to waken her, and each took his turn watching beside her through the night lest she wake and be frightened at her strange surroundings.

The next morning they begged Snow White to stay and keep their little house in shining order. "But take care while we are away during the day," they warned her. "The wicked queen will try to find you; let no one enter the house, no matter how harmless a being she may seem to be." Snow White promised to be careful and as soon as the little men left for the mountains, she set to work at her housekeeping, singing as she polished and swept.

《白雪公主》
SNOW WHITE ANIMATED
紙藝：Julian Wehr
出版：E. P. Dutton, 1945

立體書的文藝復興

歐洲飽受一次大戰、經濟大蕭條以及二次大戰蹂躪而失去立體書產業龍頭地位，美國便趁勢崛起。1940 到 1950 年代的克萊恩夫婦和威爾是美國逐步主導立體書產業的序曲，而真正開始帶動美國立體書出版，進而刺激萎靡不振的歐洲立體書產業，再現上世紀百家爭鳴的盛況，就必須歸功於 1960 年代美國廣告商杭特；而設立年度立體書大獎「梅根多佛獎」的美國可動書學會與立體書產業相輔相成也功不可沒。

捷克國寶庫巴斯塔

伏依泰克・庫巴斯塔（Vojtěch Kubašta, 1914 ～ 1992）出生於奧地利維也納，幼年移居捷克布拉格，他擁有建築與土木工程學位，但志在藝術。由於二次大戰期間在塑膠工廠負責設計居家用品、廣告和促銷物的關係，庫巴斯塔開始往設計發展。往後幾年在捷克木偶劇場負責舞臺設計，甚至木偶服裝，我想這段劇場經歷就是促成日後他採用劇場形式來創作立體書的原因吧！

庫巴斯塔

立體書界最多產的作者，一生共創作出 300 多本立體書和繪本。
引自：維基共享資源

1941 年，庫巴斯塔為捷克喜劇之王維拉斯塔・布瑞安（Vlasta Burian）的童書擔任插畫，是他首度接觸童書插畫領域。接著與捷克史學家合作布拉格歷史建築與地標畫冊，這些畫冊的格式是三摺與四摺的大摺頁，而且中間只裝訂簡單幾頁文字說明，後來庫巴斯塔也把這種格式應用到立體書，成為最具個人風格的立體書形式。

二次大戰之後，捷克共產黨執政的出版審查制導致出版業蕭條，使得庫巴斯塔再度回到商業設計領域。1950 年代初期為國營旅行社設計文宣的時候，庫巴斯塔嘗試加入立體書元素，設計了一些有機關的立體卡片。1953 年回到出版界，為捷克國營出版社阿提亞（Artia）創作插畫。

1954 年是庫巴斯塔藝術生涯的轉捩點。阿提亞出版庫巴斯塔第一本立體書《哥倫布發現美洲》（*How Columbus Discovered America*）。接著在 1950 年代後期，庫巴斯塔以安徒生童話為題材，開始創作一系列劇場式童話立體書。庫巴斯塔和梅根多佛一樣，多才多藝又精力充沛，從插畫、紙藝、內容到生產指導，完全一手包辦！從 1950 年代到 1977 年之間，總共創作出三百多本立體書和繪本，是立體書界最多產的作者。

《哥倫布發現美洲》HOW COLUMBUS DISCOVERED AMERICA
出版：Bancroft / Westminster Books，1960 英國版

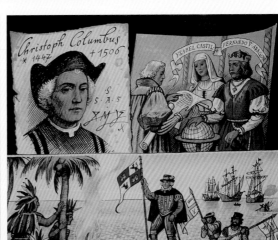

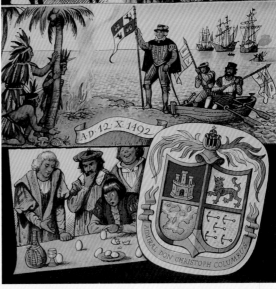

《哥倫布發現美洲》HOW COLUMBUS DISCOVERED AMERICA
出版：Bancroft / Westminster Books，1960 英國版

庫巴斯塔的第一本、也是最具個人風格的立體書。運用二維的 V 摺紙藝創造三維的立體模型效果。

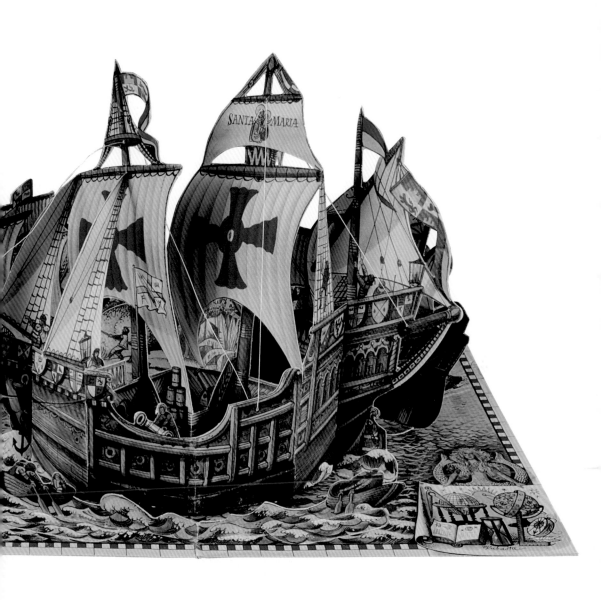

捷克裔商人敘里瑟（Leopold Schliesser）二次大戰期間到英國倫敦避難，後來取得貿易公司班克羅夫特（Bancroft & Co. Ltd.）經營權，從捷克進口各式商品到英國。1950 年代末期，敘里瑟拿到捷克國營出版社阿提亞的授權之後，在倫敦設立專責出版部門西敏出版（Westminster Books），專門在英國銷售庫巴斯塔的英文版立體書，填補傑洛德去世後「布卡諾系列」停刊的市場缺口。

1958 年，比利時布魯塞爾萬國博覽會之後，庫巴斯塔的立體書透過三家出口代理商銷往全球，在 1960 年代達到巔峰，作品被翻譯成三十七國語言（就是沒有中文！），是當時共產捷克國營出版社賺取外匯的主力。

庫巴斯塔的立體書分為大型摺頁本和橫式扇摺本兩大類。大型摺頁本稱為「全景模型書」（panascopic model book），是庫巴斯塔獨創的立體書型式；橫式扇摺本則是以美國克萊恩首創的「扇摺」形式為基礎，並加入拉桿機關的「機關層景書」。

·獨樹一格的「全景模型書」

「全景模型書」尺寸比 B4 略小，分為標準版和模型版兩種。標準版是三摺頁，沒有書背或書脊。第一摺是封面，薄薄幾頁內文用騎馬釘裝訂在第一和第二摺頁中間；第二與第三摺頁是跨頁的全景立體紙藝，由第三摺負責開合。模型版其實就是大型的立體卡片，只有跨頁立體紙藝，沒有內容文字。「全景模型書」的藝術成就在於巧妙安排二維的 V 摺紙藝（v-fold，即景片摺成正 V 字形或倒 V 字形）去營造三維的立體視覺。

《騎士比武》THE CASTLE TOURNAMENT
出版：Bancroft / Westminster Books，1961 英國版

利用彈起紙藝最基礎的二維平行摺（前景的比武場和觀眾席）和
V 摺技術（城牆和城堡）營造景深的立體透視和空間的層次感。

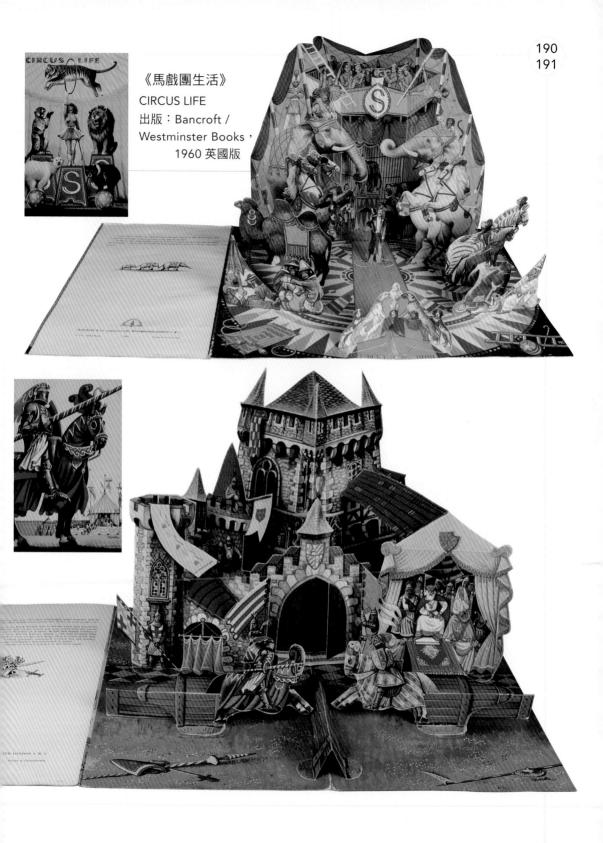

《馬戲團生活》
CIRCUS LIFE
出版：Bancroft /
Westminster Books，
1960 英國版

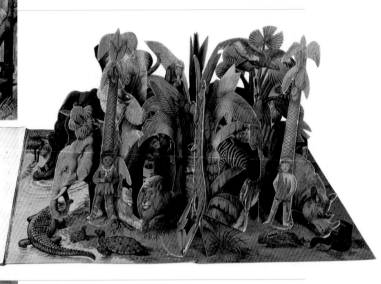

《叢林的莫可與可可》
MOKO AND KOKO IN THE JUNGLE
出版：Bancroft / Westminster Books，1961 英國版

《馬可波羅》 THE VOYAGE OF MARCO POLO
出版：Bancroft / Westminster Books，1962 英國版

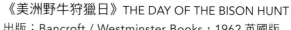

《美洲野牛狩獵日》 THE DAY OF THE BISON HUNT
出版：Bancroft / Westminster Books，1962 英國版

《耶誕老人》 FATHER CHRISTMAS
出版：Artia, 1960

模型版是沒有文字的大型立體卡片，這件作品的獨特之處是封面加了機關。

・木偶劇場風格的「機關層景書」

從格林和安徒生童話取材的扇摺本立體書，若和美國克萊恩夫婦的「跳跳家族」相比的話，庫巴斯塔加大凹凸摺的間距，讓立體場景的景深跟著拉大，所以立體視覺效果勝於克萊恩夫婦的原創。庫巴斯塔扇摺本立體書有兩大特色：一是場景兩側用來強化景深效果的大斜角景片，二是封面和場景裡的拉桿機關。

或許是庫巴斯塔早年在木偶劇場工作的緣故，他把劇場舞臺上的翼幕應用在扇摺本立體書上，就變成了大斜角景片；而加入拉桿機關則是讓讀者像偶戲一樣隨著故事情節操作人物，增添立體書的互動性。另外，裝訂方式也是一絕！整本書完全由一整張紙材切割和摺疊而成，就像是折頁書，只不過每一頁的頁底兩邊是用棉繩穿洞紮成冊後，再貼上書皮固定。

除了傳統童話題材，庫巴斯塔在 1961 年到 1964 年期間創造了提普（Tip）和塔普（Top）兩個胖瘦小朋友的新角色和原創故事，推出類似克萊恩「跳跳家族」的主題式系列《提普和塔普》（Tip+Top）。這套原創系列的形式也是扇摺本，但書頁的尺寸特別加長，讓場景的景深和縱深相對拉長，產生更立體的視覺效果。

封面

封底

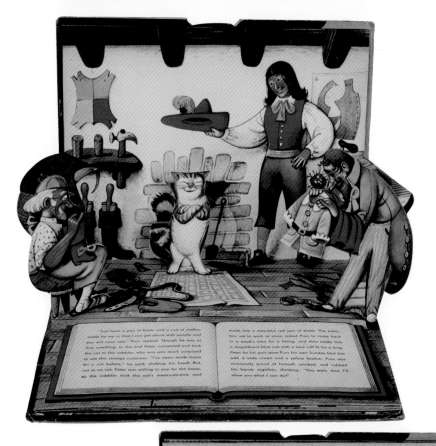

《靴貓》PUSS IN BOOTS
出版：Bancroft / Westminster
Books，1961 英國版

場景加入拉桿機關，讓讀者可像玩偶
戲一樣操作。

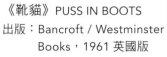

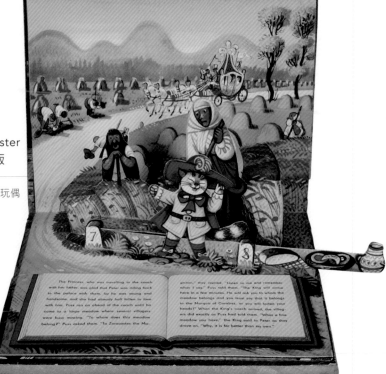

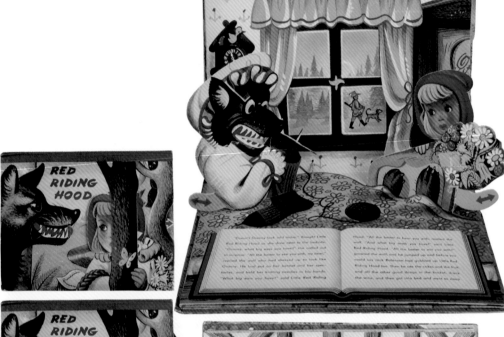

《小紅帽》

RED RIDING HOOD

出版：Bancroft / Westminster
　　　Books，1961 英國版

封面安插拉桿機關。

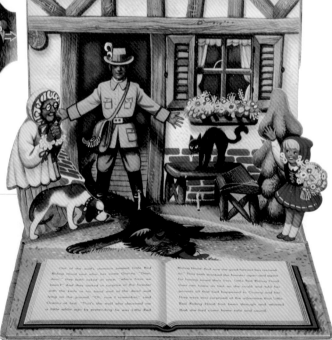

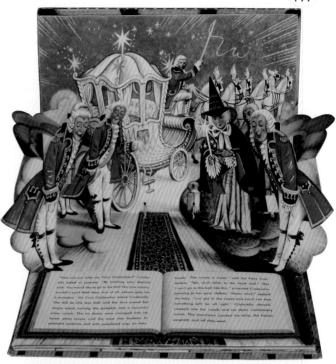

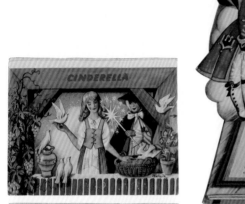

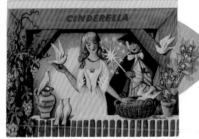

《仙履奇緣》CINDERELLA
出版：Bancroft / Westminster
Books，1961 英國版

呈八字形的大斜角景片是庫巴斯塔的招牌紙藝。

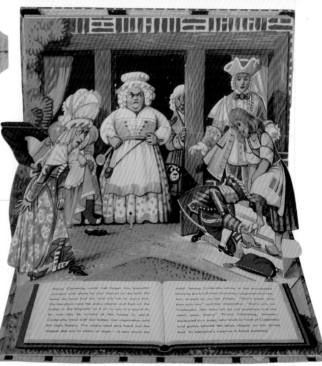

《提普和塔普：造車去》

TIP+TOP：BUILD A MOTORCAR

出版：Bancroft / Westminster Books，1961 英國版

封底是可以玩的迷宮圖。

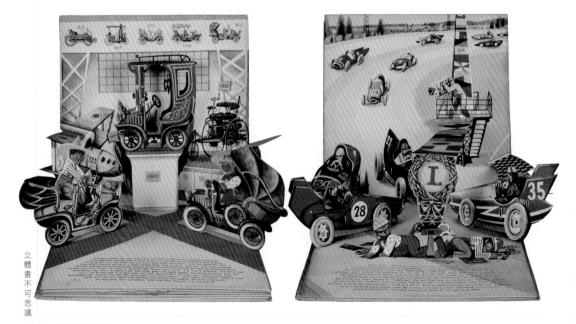

封面

封底

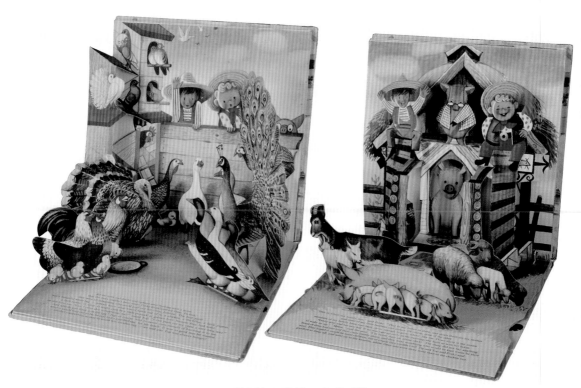

《提普和塔普：在農場》TIP+TOP：ON THE FARM
出版：Bancroft / Westminster Books，1961 英國版

美國立體書之王杭特

渥多・杭特（Waldo Henley Hunt, 1920～2009）原本在美國洛杉磯開設廣告公司，後來公司被紐約廣告公司購併，在 1960 年代初期重新創辦廣告公司「圖像國際」（Graphics International）。杭特偶然間在紐約第五大道玩具店櫥窗看到捷克庫巴斯塔的立體書，靈光乍現，決定利用立體紙藝為企業製作廣告文宣和促銷物。

雖然當時杭特從事廣告業，但對庫巴斯塔的立體書一見鍾情，認為立體書的市場潛力無窮，所以就向負責英譯版的英國班克羅夫特公司訂購一百萬本庫巴斯塔立體書。出乎意料的是，當時共產捷克國營出版社阿提亞以產能不足的理由，拒絕了這張外銷大單！踢到鐵板的杭特居然不氣餒，山不轉路轉，乾脆自己出版立體書！1965 年圖像國際出版第一本立體書，將藍燈書屋（Random House）總裁班奈特・瑟福（Bennett Cerf）的謎語集製作成包含各種可動機關的立體書《班奈特瑟福的謎語立體書》（*Bennett Cerf's Pop-Up Riddles*），杭特從此開始建立他的立體書王國。

圖像國際先後替賀卡公司 Hallmark Cards 和藍燈書屋製作立體卡片以及一系列立體書之後，在 1969 年被 Hallmark Cards 購併。杭特 1973 年回到洛杉磯另起爐灶，創立全新的立體書製作公司「視介傳播」，成為當時全球最大的立體書設計與製作公司。1975 年改名為「視介出版」（Intervisual Books），成為美國上市公司，並以 Piggy Toes Press 和 Pop-Up Press 為商標出版各式立體書，從立體書設計跨足立體書出版。歷史總是不斷重演。杭特把現代立體書產業的大餅做大了，同時也催生了頭角崢嶸的競爭者，最後還是長江後浪推前浪，視介出版不敵白熱化的市場競爭，在 2006 年申請破產保護而被「大麥町出版」（Dalmatian Press）收購，立體書產業的另一段傳奇又畫下句點。

《班奈特瑟福的謎語立體書》
BENNETT CERF'S POP-UP RIDDLES
出版：Random House, 1965

當時以一美元的售價與麥斯威爾咖啡一起促銷。

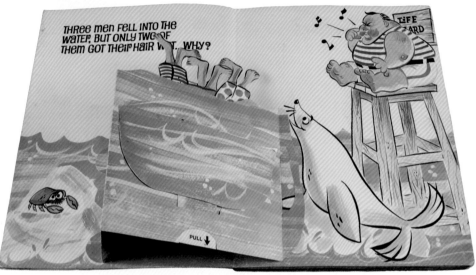

有三個人掉到水裡面，只有兩個人的頭髮濕了，為什麼？

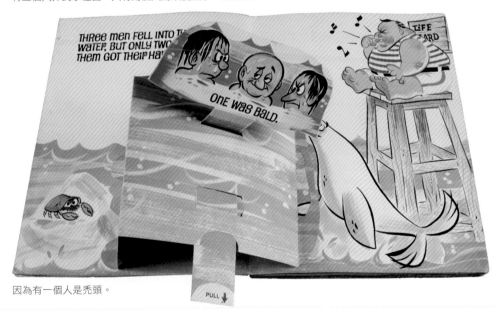

因為有一個人是禿頭。

在杭特涉入立體書產業之前，立體書出版都是一貫化作業，也就是說，出版公司從設計、生產到銷售一手包辦。而杭特創辦的圖像國際和視介傳播都是立體書設計與製作公司（美國業界稱為packager），主要負責設計，而印刷和組裝的製作部分，先後交由日本、新加坡以及哥倫比亞等具成本優勢的印刷公司代工，最後再由出版社透過旗下通路販售。根據立體書夫人的研究，1960 年代圖像國際為藍燈書屋代工的立體書都在日本印刷、臺灣組裝。很可惜的是，臺灣的印刷業並沒有像電子業代工一樣延續下去，成為立體書產業聚落。

杭特生前對現代立體書產業的貢獻良多，其中我認為最令人稱讚的是在 1960 年代發明了「紙藝工程」（paper engineering，也就是製作立體紙藝的技術）這個名詞和「紙藝工程師」（paper engineering）這個頭銜，讓實際設計立體紙藝的設計師或創作者浮上檯面，打破自十九世紀以來只有文字與插畫作者署名的傳統，紙藝創作者終於可以享有和文字、插畫作者一樣的地位。最重要的是，杭特先後創辦的設計公司是美國紙藝工程師的搖籃，培育出無數紙藝大師，包括初代的潘尼克（Ib Penick，史上第一位使用「紙藝工程師」頭銜）、史崔俊（John Strejan）、洛克維格（Tor Lokvig）、杜帕懷特（Vic Duppa-Whyte）以及二代的大衛・卡特（洛克維格的女婿）等。

《班奈特瑟福的謎語立體書》
BENNETT CERF'S POP-UP
RIDDLES
出版：Random House, 1965

杭特與圖像國際的員工把自己安插在「十六顆蘋果怎麼分給十七個人？」的謎語裡面。
前排由左至右：老闆杭特、潘尼克、史崔俊、洛克維格以及插畫家美籍日人 Akihito Shirakawa。

美國可動書學會

立體書收藏與立體書產業發展息息相關。杭特在 1960 年代開始推動現代立體書產業，並在 1980 至 1990 年代大量復刻古董立體書，帶動立體書收藏風氣。原本集中在歐洲的立體書消費者與收藏家，隨著產業中心移轉到美國，從而讓美國成為立體書最大消費市場。

雖然杭特在產業上帶動風潮，但消費與收藏這端也必須相輔相成，才能讓這股風潮成熟與持久。或許是職業本能使然，身為立體書收藏家的美國羅格斯大學（Rutgers University）圖書館系統與書目資料管理部門主任安·蒙塔納羅（Ann R. Motanaro）在 1993 年出版《立體書與可動書的書目》（*Pop-Up and Movable Books: A Bibliography*），立體書研究正式踏出第一步。

同年，蒙塔納羅女士邀集美國立體書收藏界名人，包括知名收藏家素有「立體書夫人」（The Pop-Up Lady）之稱的艾倫·魯賓（Ellen G. K. Rubin）以及立體書創作者羅伯特·薩布達（Robert Sabuda）等七位，在美國鹽湖城成立全球第一個為立體書收藏而設立的跨國民間組織「美國可動書學會」。

美國可動書學會對立體書收藏最大的貢獻莫過於 1996 年以德國羅塔·梅根多佛為名創立年度立體書大獎「梅根多佛獎」。從 1998 年開始，由會員評選這兩年期間商業出版的立體書，然後在每兩年九月舉行的雙年會中頒發，堪稱立體書界的奧斯卡獎。2014 年起新增「最佳藝術立體書」以及「新銳紙藝工程師獎」兩個獎項。到目前為止，號稱「立體書王子」的羅伯特·薩布達是唯一連續三屆得獎的紙藝工程師。個人認為最有機會挑戰薩布達紀錄的是已經獲獎兩次的馬修·萊茵哈特（Matthew Reinhart）。

「梅根多佛獎」歷屆得獎作品

年度	紙藝工程師	得獎作品	
1998	Robert Sabuda 羅伯特・薩布達	The Christmas Alphabet 耶誕字母書	
2000	Robert Sabuda 羅伯特・薩布達	Cookie Count 數餅乾	
2002	Robert Sabuda 羅伯特・薩布達	The Wonderful Wizard of Oz 綠野仙蹤	
2004	Andrew Baron 安德魯・巴倫	Knick-Knack Paddywhack! 英語童謠：老先生玩遊戲	
2006	David A. Carter 大衛・卡特	One Red Dot 紅點	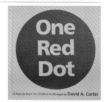
2008	Matthew Reinhart 馬修・萊茵哈特	Star Wars – A POP-UP Guide to the Galaxy 星際大戰百科	

| 2010 | Marion Bataille
瑪莉詠・芭塔耶 | ABC3D
字母立體書 | |

| 2012 | Ray Marshall
雷・馬歇爾 | Paper Blossoms
紙花 | 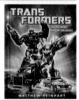 |

| 2014 | Matthew Reinhart
馬修・萊茵哈特 | Transformers
變形金剛 | |

新獎項：藝術立體書

| | Dorothy Yule
桃樂絲・優爾 | Memories of Science
科學的回憶 | |

影片：《科學的回憶》

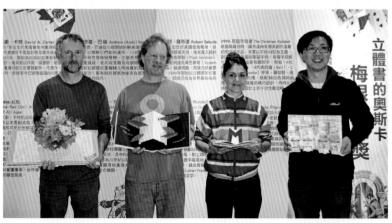

梅根多佛獎得主與劉斯傑：（由左至右）雷・馬歇爾、大衛・卡特、瑪莉詠・芭塔耶以及劉斯傑。

IV
立體書的紙藝技術

從技術演變的角度來看，立體書的紙藝技術是從讀者動手操作的手動技術開始，接著是透過翻頁時驅動的主動技術，最後才出現手動和主動混合技術。

如果從設計的概念來看，從十三世紀立體書問世開始，立體書設計是技術導向，一書一技術，所以新技術等於新書種；現代立體書則是內容導向，紙藝工程師為求生動詮釋內容而混搭各種立體紙藝技術。

若從視覺的觀點來說，立體書技術所呈現的立體效果是由平面式立體（轉、翻、層、拉）走向立面式立體（摺）。平面式立體是視覺立體，仰賴視覺落差，或者強調互動機關設計；立面式立體則是實體立體，力求真實景物模型化，著重立體紙藝展開的動態過程。

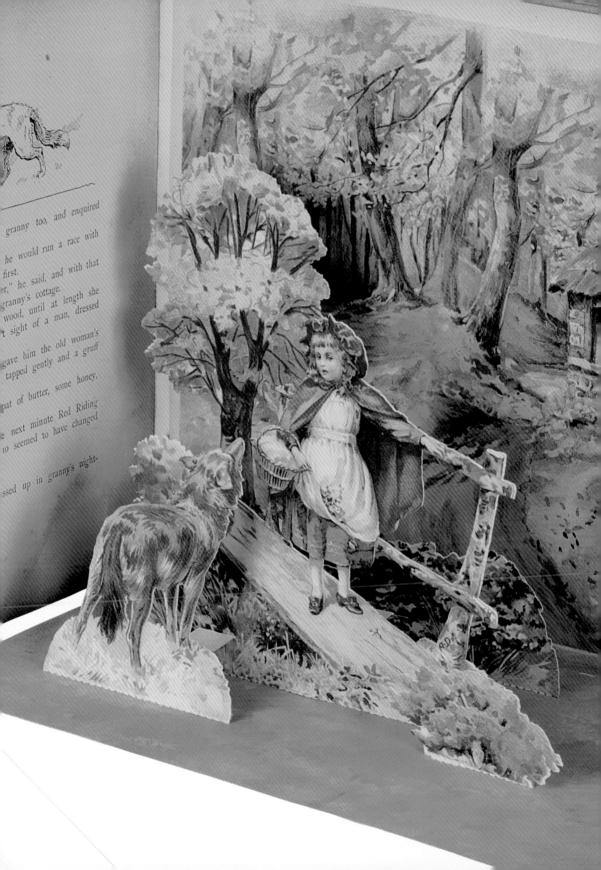

granny too, and enquired

he would run a race with
first.
er," he said, and with that
granny's cottage.
wood, until at length she
t sight of a man, dressed

gave him the old woman's
tapped gently and a gruff

pat of butter, some honey,

e next minute Red Riding
o seemed to have changed

ssed up in granny's night-

轉 turn

綜觀立體書發展史,依時間軸排序,立體書普遍使用的紙藝技術可
以歸納成「轉」、「翻」、「層」、「拉」、「摺」五大類,就讓
我們逐項看起。

「轉」技術基本上分為平面和立體兩種形式。平面式如傳統轉盤
(volvelle)和現代輪表(wheel chart)等,主要目的是資料查詢;
立體式則是讓插畫或紙模型轉動起來。

轉盤

「轉」源自於 1236 年英國馬修・派瑞斯首創的轉盤機關。根據牛
津字典的解釋,轉盤(volvelle)一詞來自中世紀拉丁文 volvellum
或者 volere(即「轉動」的意思),是一種由數個可動圓盤組成的
古老的裝置,用來查詢或計算資料,例如天文曆法和航海羅盤等
(詳見〈立體書的歷史〉)。

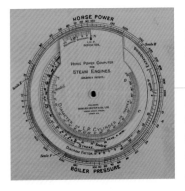

《馬力計算機》
HORSE POWER COMPUTER
出版:Charles Griffin & Company,
1908

傳統轉盤形式的計算機,用來計算蒸汽機等各式
引擎的馬力。共有四個轉盤,每個轉盤上有參數
刻度,例如馬力、鍋爐壓力、汽缸口徑以及轉速
等,將不同轉盤的參數刻度對齊,就能找出產生
馬力所需的各種對應數據。

輪表

轉盤演進到現代變成獨立的查詢或計算工具,普遍應用在天文、曆法、導航、軍事甚至商業促銷等,這類脫離書頁而單獨使用的現代轉盤在美國稱為「輪表」。美國耶魯大學藝術學院講師暨轉盤收藏家潔西卡・赫爾芳德(Jessica Helfand)2002 年出版專書《*Reinventing the Wheel*》介紹一百多件輪表珍藏。

和轉盤比起來,現代輪表的結構大致上已經簡化成兩個紙盤。設計原理是把小紙盤疊在大紙盤上,上面的小紙盤印有資料分類的項目名稱,每個項目名稱下面挖空成小窗格,而下面的大紙盤則是以同心圓方式,一類一圈,對應小紙盤上的挖空小窗格,將所有資料印在大紙盤,所以只要轉動小紙盤,大紙盤上的對應資料就顯示在小紙盤上的小窗格。

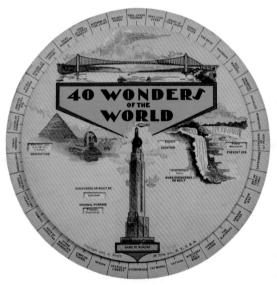
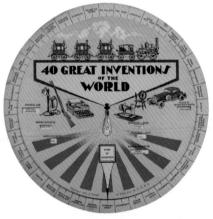

《世界 40 大奇景/世界 40 大發明》
40 WONDERS OF THE WORLD / 40
GREAT INVENTIONS OF THE WORLD
出版:A. Knapp, 1931

將雙面輪表輪盤正下方的指針對準最外圈的世界奇景,輪表中間的窗格就會顯示所有相關資訊,包括簡介、地點和建造或發現日期等。

轉盤換景

十九世紀末德國尼斯特公司最獨特的立體書，就是結合「轉」技術以及英國迪恩父子公司的「融景」概念而成的「轉景書」。「轉盤換景」（可參照本書第 134、135 頁）一開始只是兩個完整轉盤交錯，後來就發展成將前後轉盤像披薩一樣切割成五個甚至六個片段，每片段再交錯相疊，讓融景效果像萬花筒般炫麗。另一種變化則只露出兩片扇形窗，書頁側邊的局部鋸齒狀轉盤取代緞帶，只要順時針轉動轉盤，人物或景片從左窗漸漸出現在右窗。

《給小朋友的新事物》
SOMETHING NEW FOR LITTLE FOLK
出版：Ernest Nister, 1900

影片：《給小朋友的新事物》。

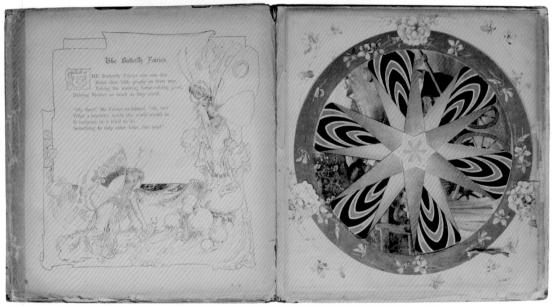

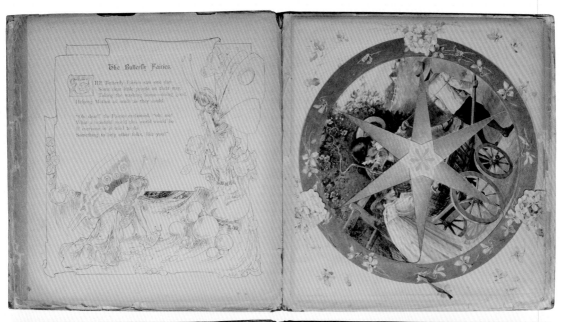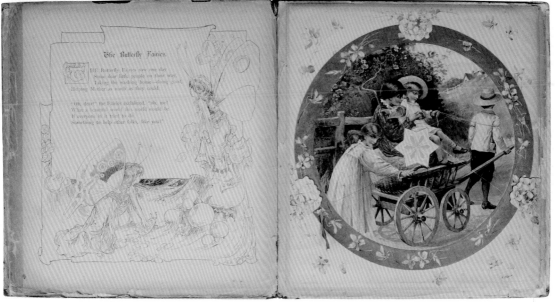

扯鈴

1930 年英國《每日快訊兒童年鑑：第二冊》史無前例展示了現代紙藝工程師稱為「扯鈴」（diabolo）的立體旋轉技術。扯鈴技術的原理是將要旋轉的構件貼在木桿或塑膠桿上，再用棉線纏繞桿子數圈後，棉線一端固定在書頁或不動構件，另一端則固定在可動構件，透過翻頁帶動可動構件拉扯棉線再轉動桿子，就能產生旋轉效果。例如，薩布達在《綠野仙蹤》運用扯鈴技術表現動態的龍捲風；英國大師大衛・霍考克（David Hawcock）則在《達文西發明》（Inventions）用來轉動達文西機械船上的船槳。

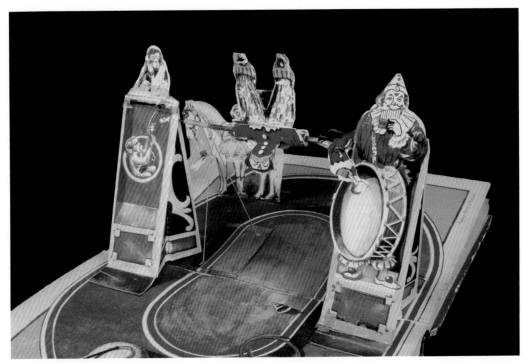

《每日快訊兒童年鑑：第二冊》DAILY EXPRESS CHILDREN'S ANNUAL NO.2
紙藝：Theodore Brown　出版：The Lane Publications, 1930

扯鈴技術讓小丑表演單槓大車輪動作。

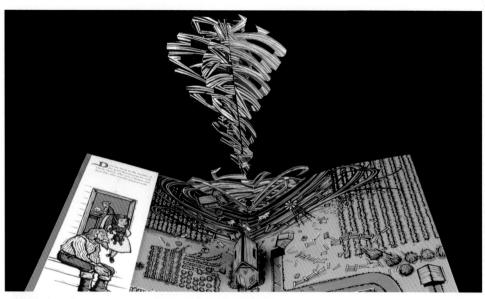

《綠野仙蹤》THE WONDERFUL WIZARD OF OZ

紙藝：Robert Sabuda　出版：Simon & Schuster, 2001

扯鈴技術表現動態的龍捲風。

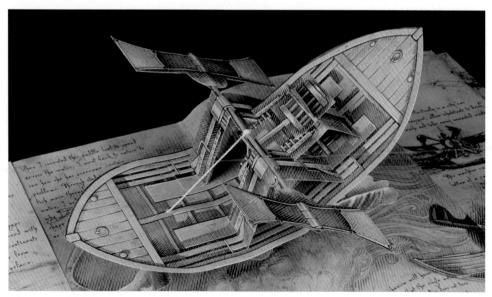

《達文西發明》INVENTIONS

紙藝：David Hawcock　出版：Walker Books, 2008

扯鈴技術轉動機械船上的船槳。

翻 flip

1236 年英國馬修・派瑞斯編撰的《英國編年史》除了展示首創的轉盤技術，也利用「翻」技術製作互動式地圖，是目前已知最早的「翻」技術。這個技術是掀開翻蓋（flap）的動作，所以英文又稱做 flip-flap。現代幼教類立體書中常見的「翻翻書」（flap book）就是完全利用「翻」技術設計的立體書。而另一種常見的「動畫書」（flipbook）雖然也是透過翻頁的動作製造動畫效果，但是就技術來說，這一類「動畫書」屬於純視覺類的立體書，沒有任何紙藝或機關，純粹靠我們雙眼的視覺暫留製造立體動畫效果。

原本應用在成人工具書的「翻」技術，自從十八世紀中期英國羅伯特・賽爾首創「變形書」（metamorphosis）與「翻拼書」（harlequinade）之後，「翻」技術就迅速普及到兒童立體書上，是最早應用在兒童立體書的可動機關。此外，「翻拼書」演進到現代，名稱也不再使用饒舌的「harlequinade」，而是採用新創的「mix & match」（混拼）這個名詞。

翻拼書技術的演進，大致上分為場景切割式、人物切割式以及層景切割式等三大類。場景切割式是翻拼書的傳統格式，人物切割式是現代翻拼書最常採用的形式，而層景切割式則應用在現代幼教類紙板造型書。

影片：日本動畫書。

場景切割式翻拼書

羅伯特・賽爾原創的翻拼書、1880 年迪恩父子公司的「兒童喜劇玩具書」系列（pantomime toy book）以及 1891 年麥克勞林兄弟公司的翻拼書改良專利都是以換景為訴求，屬於「場景切割式翻拼書」。三者的場景切割方式大不同：賽爾是把場景橫切對半，上下任意翻拼；迪恩是前後頁場景有連貫的翻拼；而麥克勞林則是將場景直切中分，讓場景左右兩側可以任意翻拼，其實上是把賽爾的原創（上下翻拼）改為左右翻拼。

人物切割式翻拼書

十九世紀末，德國立體書天才梅根多佛在 1880 年左右也創作過「人物切割式翻拼書」。人物變裝是這類作品的主軸，做法是將人物或擬人化動物的身體部位或者服飾切割成數等分，並且把賽爾的傳統直翻改為橫翻。

1989 年荷蘭立體書大師凱斯・莫比克（Kees Moerbeek）首度將「人物切割式翻拼書」立體化，也就是把平面插畫改為立體紙藝，所以不再是平面翻拼，而是立體翻拼。

Google 專利搜尋：1891 年麥克勞林兄弟公司的翻拼書改良專利。

場景切割式翻拼書
影片：1875 年麥克勞林仿製迪恩父子公司《兒童喜劇玩具書：藍鬍子》。

場景切割式翻拼書
影片：1930 年日本翻拼書《孫悟空》。

《變形書》METAMORPHOSES
出版：1800 年代

目前在市面上比較容易找到的古董翻拼書，是美國芝加哥理想造書人公司（Ideal Book Builders）在 1908 年開始推出的「動畫」系列（Moving-Picture）。這系列的裝訂和翻拼方式是雷蒙‧加爾曼（Raymond H. Garman）在 1907 年取得的專利，全系列共五冊，包括《動畫馬戲團》（*Moving Picture Circus*）、《動畫泰迪熊》（*Moving Picture Teddies*）、《動畫娃娃》（*Moving Picture Dolls*）、《動畫動物園》（*Moving Picture Animals*）以及《動畫園遊會》（*Moving Picture Fair*）。這系列除了承襲梅根多佛的人物換裝主題外，不規則曲線的人物切割方形是「動畫」系列最大特色。另外，搭配翻拼內容把書本外觀裁切成造形書樣式，也是另一個賣點。

Google 專利搜尋：1907 年雷蒙‧加爾曼的翻拼書專利。

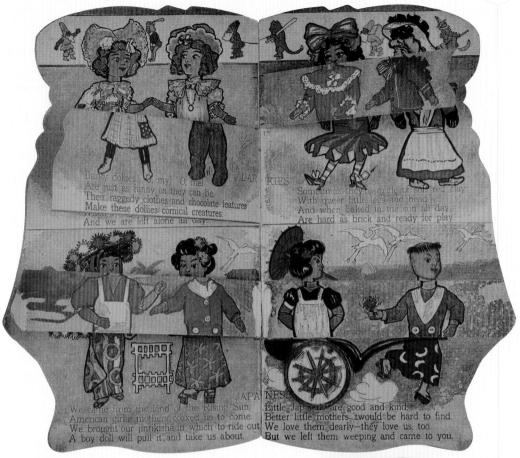

《動畫娃娃》
MOVING PICTURE DOOLS
出版：Ideal Book Builders, 1908

傳統長條形切割。

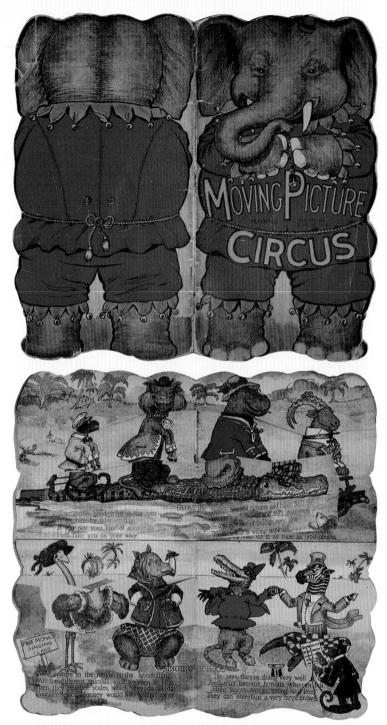

《動畫馬戲團》MOVING PICTURE CIRCUS

出版：Ideal Book Builders, 1909

不規則曲線切割。

層景切割式翻拼書

1940 年代美國國會出版公司（Capitol Publishing）改良傳統場景切割式翻拼書，推出「讓我們來」系列（Let's have a），是「場景切割式翻拼書」的先驅者，不再切割場景畫面，而是運用劇場的層景概念，將場景元素（如人物、道具或背景等）切割成獨立頁，利用堆積木的方式來翻拼。只要讀者隨著故事內容翻頁，每翻開一頁就會疊上一層來拼湊場景，到最後就會拼出完整的故事場景。目前市面上用厚紙板材質製作的造型翻拼書（如城堡）就是這一類。

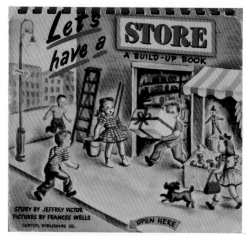

《讓我們來開店》
LET'S HAVE A STORE: A BUILD-UP BOOK
出版：Capital Publishing, 1945

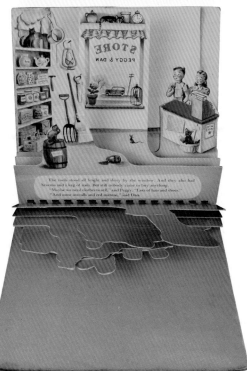

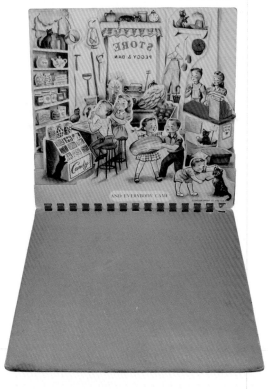

層 layer

「層」技術也就是層景技術，技術的來源可以追溯到十五世紀的西洋鏡，是一種透過多層景片等距重疊排列後產生的景深透視技術。1820 年代就出現在英國的隧道書（詳見〈似書非書的立體書〉：「隧道書」）是最早使用「層」技術的立體書形式，不過隧道書屬於非書本形式的立體書，這裡主要是探討把層景技術應用在書本形式的立體書，也就是各種技術的層景書。

事實上，比隧道書早一百年出現的紙劇場就已經有層景透視概念，只不過紙劇場不是立體書。1856 年英國迪恩父子公司應用紙劇場層景概念出版「迪恩新場景書」系列，是最早的劇場書，也是最早的層景書。

「上拉」與「下翻」

迪恩的「層」技術屬於上拉式，也就是手動將層景片往上拉到定位。後來迪恩的上拉式「層」技術啟蒙了十九世紀中期開始流行的「場景式劇場書」（詳見前面〈似書非書的立體書〉：「劇場書」），其中以梅根多佛合作夥伴愛絲鈴歌出版社的《最新劇場書》最具代表。

梅根多佛在 1887 年發表的《國際馬戲團》是下翻式的「層」技術，特色是把層景片固定在底板的同時也用連桿固定在背景上，透過底板下翻來拉撐層景片。1889 年出版的《娃娃屋》也採用相同技巧來展開娃娃屋和屋內的立體場景。

鷹架結構

尼斯特的「層」技術是最特殊的鷹架結構,分為主動層景與手動層景兩類,其中主動層景又分「跨頁」與「右頁」兩種,尼斯特層景書絕大部分都是使用跨頁式鷹架結構。1894 年出版的《全景圖畫》(*Panorama Pictures*)是第一本採用跨頁式鷹架結構的主動式層景書,其跨頁式鷹架結構是利用鷹架結構將層景片串接,然後再把鷹架橫跨並固定在左右兩頁,利用翻頁產生的動力,自動拉撐鷹架而形成景深透視。

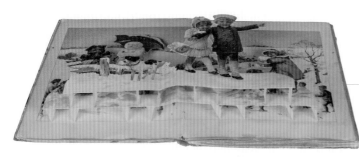

《羅賓斯家族》
THE ROBINS AT HOME
出版:Ernest Nister, 1896

尼斯特首創的跨頁式鷹架結構。

尼斯特的「右頁式鷹架結構」顧名思義就是把鷹架結構從跨頁移到右頁,整個版面變成左頁是文字與插畫內容,右頁是層景,專門應用在 B4 尺寸的大型層景書上。這個技術的特色是右頁的鷹架結構被一層像相框的景片扣住後,用兩條連桿將這層外框連結,並固定在左頁的裝訂線旁,再透過翻頁帶動連桿來拉撐右頁的鷹架結構而產生立體透視。

《窺視仙境》
PEEPS INTO FAIRYLAND
出版:Ernest Nister, 1896

尼斯特的右頁式鷹架結構。

「扇摺」

1939 年德裔美國人班傑明・克萊恩發明「扇摺」並出版〈跳跳家族〉系列，是現代立體書普遍採用的「層」技術，並且大量應用在立體卡片設計。「扇摺」的原理是在單張紙材上將插畫依輪廓切割，但不完全切斷，再依景深（即插畫裡人物間的距離）不同，利用谷摺（凹）與山摺（凸）摺出階梯狀而產生的階層式立體透視，我稱之為「階梯式扇摺」。

《跳跳家族：看馬戲團》THE JOLLY JUMP-UPS SEE THE CIRCUS
紙藝：Geraldine Clyne　出版：McLoughlin Brothers, 1954

階梯式扇摺細部。

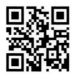

影片：1951 年《牛仔》（COWBOYS in POP-UP ACTION pictures）。

1960 年代捷克大師庫巴斯塔善用建築學的背景，將透視法融入克萊恩的扇摺技術，變成個人風格的「透視法扇摺」，最大的特色是兩側景片外擴成大斜角以及八字形排列的層景片。基本上庫巴斯塔的扇摺本立體書，是交錯使用自創的「透視法扇摺」以及克萊恩的「階梯式扇摺」，但為了表現出最高藝術成就和視覺效果，庫巴斯塔會將兩種技術合璧，在書頁空間有限甚至短絀的情況下，導引讀者的視線向後延伸，營造出更深邃的景深與更立體的視覺。

《小紅帽》RED RIDING HOOD

紙藝：Vojtěch Kubašta

出版：Bancroft / Westminster Books，1961 英國版

融合「透視法扇摺」（左右兩側）與「階梯式扇摺」（中間）讓景深更深邃。

拉 pull

1857 年，迪恩父子公司開發出「拉」技術，促使立體書技術發展從靜態的立體視覺走向動態互動。迪恩初期的「拉」技術是幫插畫裡的人物或動物裝上可動關節，利用拉桿驅使人物活動；到了後期的 1856 至 1859 年間，迪恩則發表「融景」技術讓場景用切換的方式動起來，一百六十年來，這種像拉百葉窗的換景手法，仍然普遍應用於立體書的場景變換上。

《來來去去》COME AND GO
出版：Ernest Nister，1890 年代

尼斯特延續迪恩的融景技術，出版一系列「換景書」。

Ida's Dollies.

"OH, Jack, will you buy me a Dollie,
 A Dollie to play with me
When I am at home so lonely,
 And you are away at sea?
And Dollie and I together
 Will talk of you all the day,
And I'll know you are thinking about me,
 Though you're ever so far away."

So he bought her a twopenny Dollie—
 It was all the money he had—
And away to his ship he started,
 And Ida went home so sad.
But she played with her baby brother,
 She laughed with her sisters, too,
While her sad little heart was thinking
 Of her own little lad in blue.

She has beautiful Dollies by dozens,
 In cupboard, and drawer, and shelf,
But there's one that she keeps for ever
 In one little place by itself.
Its arms, they are battered and broken,
 Its nose, it has come to nought;
But she loves it the best and dearest—
 It's the Dollie that Jack had bought!

"Oh, what shall we buy for our Baby," they thought.
Now, pull down the picture and see what they bought!

Ida's Dollies.

"OH, Jack, will you buy me a Dollie,
 A Dollie to play with me
When I am at home so lonely,
 And you are away at sea?
And Dollie and I together
 Will talk of you all the day,
And I'll know you are thinking about me,
 Though you're ever so far away."

So he bought her a twopenny Dollie—
 It was all the money he had—
And away to his ship he started,
 And Ida went home so sad.
But she played with her baby brother,
 She laughed with her sisters, too,
While her sad little heart was thinking
 Of her own little lad in blue.

She has beautiful Dollies by dozens,
 In cupboard, and drawer, and shelf,
But there's one that she keeps for ever
 In one little place by itself.
Its arms, they are battered and broken,
 Its nose, it has come to nought;
But she loves it the best and dearest—
 It's the Dollie that Jack had bought!

"Oh, what shall we buy for our Baby," they thought.
Now, pull down the picture and see what they bought!

經過一個世紀的技術演進，「拉」技術一方面衍生出立體書新形式「機關書」（mechanical book），另一方面則被歐美專家稱為立體書的「動力學」（kinetics），強調如何透過各種「拉」技術產生拉力或傳導拉力讓紙藝彈起，是現代紙藝工程師不斷鑽研的知識與技能。

梅根多佛的多重可動機關

十九世紀末期，德國的梅根多佛將「拉」的技術發揚光大。迪恩的機關書基本上只有單一可動關節，而梅根多佛則升級為多重可動關節，他的做法是利用鐵線圈當作鉚釘使用，除了將需要活動的元件固定在動作連桿外，同時也用來組裝各自獨立但互相牽動的動作連桿，最後再全數釘合在讓讀者操縱的主拉桿上。一旦拉推主拉桿，所有動作連桿上的可動元件就開始動作，而且因為動作連桿的距離而產生的時間差會造成動作遞延，所以可動關節的活動流暢，人物整體動作便更加生動。

《梅根多佛精選集》（*Genius Of Meggendorfer*）是梅根多佛機關書的精選復刻，主要選自《笑口常開》和《喜劇演員》這兩本最知名的作品（詳見〈立體書的歷史〉）。現代復刻版當然很難百分百重現原貌，尤其是當鉚釘用的鐵線圈，目前都是用塑膠鉚釘取代。《梅根多佛精選集》特地在末頁把場景背面的可動機關剖開來讓讀者一窺究竟。另一件更經典的復刻就是美國可動書學會紀念成立十週年時，以立體書發展史為主題而邀集當代五位紙藝工程師創作的《立體書寶典》（*A Celebration of Pop-Up and Movable Books*）。相較之下，大量生產的《梅根多佛精選集》可動機關動作較為生硬，而《立體書寶典》無論是機關設計和動作的流暢度，都可看出重現原作精髓的企圖。

THE POOL PLAYER

This fellow likes the game of pool,
He claims he's pretty good.
Just look at how he aims the cue,
Exactly as he should!

He gives one foot a little lift
To balance out his stroke,
And though the others smile a lot,
He knows it's not a joke.

Thoughtfully he taps the ball
At just the proper spot,
And everyone agrees he made
A simply marvelous shot!

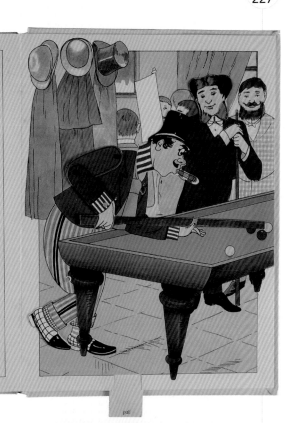

《梅根多佛精選集》
GENIUS OF MEGGENDORFER
紙藝：Tor Lokvig
出版：Random House, 1985

雖然大量復刻版較為粗糙，還是可以
從機關的透視圖一窺奧妙。

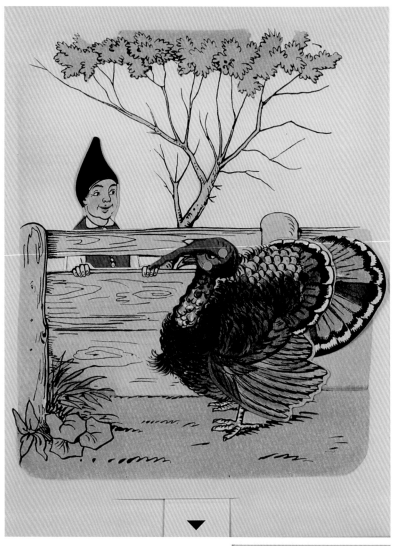

《立體書寶典》

A CELEBRATION OF POP-UP AND
MOVABLE BOOKS
紙藝：Andrew Baron
出版：The movable book society, 2004

這件限量復刻版特意保留梅根多佛標示在機關上
的組裝註記。

威爾的多重可動機關

1940 年代美國朱利安・威爾改良梅根多佛的多重可動機關技術並取得專利，專注創作可動書。或許是二戰期間物資缺乏的關係，威爾捨棄當鉚釘用的鐵線圈，也將所有動作連桿簡化，成為單獨一條給讀者操縱用的主連桿。威爾的做法是採用樹狀結構，讓主連桿和動作連桿一體成形，長度不一的動作連桿直接從主連桿延伸出去，用來連接不同位置的可動元件。既然不再使用梅根多佛的鐵線圈，威爾在動作連桿的末端打洞成插槽，可動元件上則設計了插梢，讓可動元件插入動作連桿的插槽後還可以活動，最後讓主連桿的操作動線沿著弧形切口來回移動，人物就會做出滑順的動作。

現代多重可動機關的傑作

無論是梅根多佛還是威爾的技術，多重可動機關因為構件多，組裝難度高，相對提高了生產成品，所以在現代立體書已經相當罕見。美國安德魯・巴倫（Andrew Baron）是目前最擅長多重可動機關的紙藝工程師。巴倫的機關書《英語童謠：老先生玩遊戲》（*Knick-Knack Paddywhack*）總共匯集了兩百多個各種多重可動機關，並榮獲 2004 年梅根多佛獎，是向梅根多佛和威爾兩位大師致敬的經典。特別感謝巴倫先生惠贈簽名的手工特製版，導引我更深一層領略多重可動機關的奧妙。

Google 專利搜尋：1945 年朱利安・威爾取得多重可動機關專利。

《愛麗絲夢遊記》

ALICE IN WONDERLAND

紙藝：Julian Wehr

出版：Grosset and Dunlap, 1945

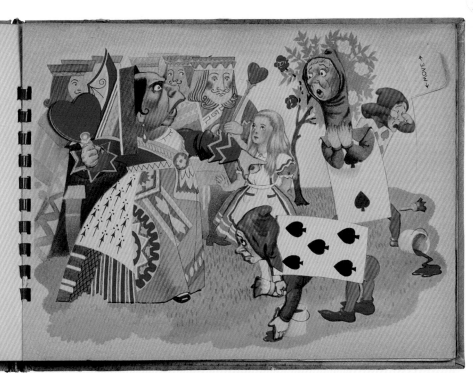

through the
e trees had a
t's very curi-
ing's curious

beautiful gar-
the entrance.
ee gardeners

" asked Alice,
ses?"

a low voice,
a red rose tree,
istake. If the
ould all have
he Queen ar-
ion.

s threw them-

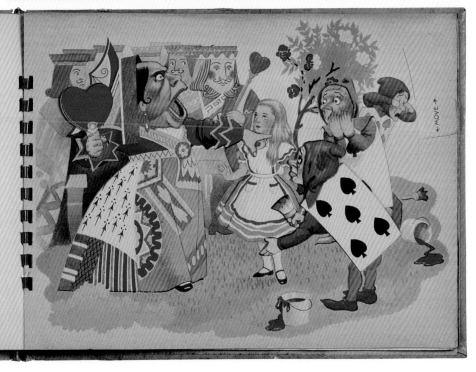

through the
e trees had a
t's very curi-
ing's curious

beautiful gar-
the entrance.
ee gardeners

" asked Alice,
ses?"

a low voice,
a red rose tree,
istake. If the
ould all have
he Queen ar-
ion.

s threw them-

《英語童謠：老先生玩遊戲》

KNICK-KNACK PADDYWHACK

紙藝：Andrew Baron

出版：Dutton Children's Books, 2004

最後場景的機關設計極度複雜：左邊拉桿帶動
男孩手腳打節拍，小狗銜著骨頭搖頭晃腦；右
邊拉桿則是帶動從 0 到 9 的十人樂團以各種姿
態演奏。

摺 fold

早在 1890 年代，德國尼斯特已經發現如何運用翻頁產生的動力來拉撐立體場景，例如前面「層」技術篇章曾提到的 1890 年出版的《全景圖畫》，以及 1896 年出版的《窺視仙境》等。無論使用的動力或傳動結構為何，展開立體場景的關鍵在於景片和傳動結構的摺疊。毫無疑問地，1929 年英國席歐多・布朗掌握了「摺」字訣，發明與現代立體書畫上等號的「彈」（pop-up）技術，讓立體模型紙藝彈出並收合，立體紙藝才算真正具有三度空間的立體感。史上第一本真正具有立體模型紙藝的「彈起式立體書」（pop-up book）便透過開頁的第一個模型紙藝展示現代立體書常用的「V 摺」（V-fold）與「方塊摺」（cubic-fold）。

彈起式立體書的紙藝表現，完全取決於紙藝工程師對各類摺法的熟悉度與整合能力。號稱「立體書創作者聖經」的《立體書元素》（*The Elements of Pop-Up*）這本書就按照紙藝摺疊的方式把「摺」技術彙整為「平摺」（parallel fold，即平行翻摺）和「角摺」（angel fold，即對角翻摺）兩大類。「平摺」是紙藝或模型與中摺線平行翻摺，「角摺」則是紙藝或模型與中摺線呈對角翻摺。若仔細拆解一本彈起式立體書，你會發現讓人讚嘆不已的立體場景或模型，基本上就是各種摺法的組合，不斷挑戰「摺」的可能性和整合性。如果你想設計立體書，那麼這本工具書絕對是你的聖經。

Google 專利搜尋：1932 年布朗與傑洛德在美國（1929 年在英國）取得立體模型紙藝專利。

Google 專利搜尋：1933 年哈洛德・蘭茲與藍絲帶出版社取得立體模型紙藝專利。

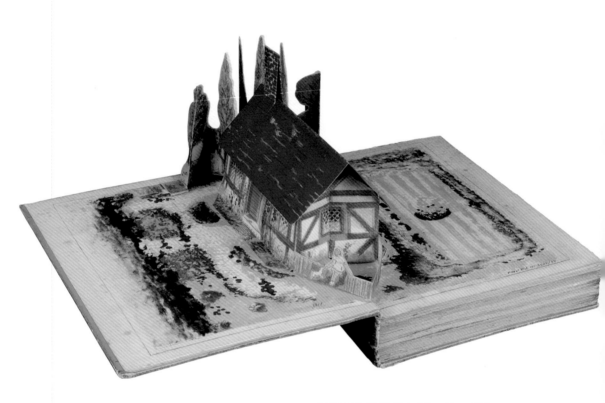

《每日快訊兒童年鑑：第一冊》
DAILY EXPRESS CHILDREN'S ANNUAL NO.1
紙藝：Theodore Brown
出版：The Lane Publications, 1929

立體書發展史上第一個立體模型紙藝。布朗利用「方塊摺」讓中間的房屋彈起，而屋後樹林所使用的「V摺」則成為現代立體書最常用的技術。

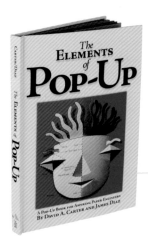

《立體書元素》THE ELEMENTS OF POP-UP

紙藝：David A. Carter & James Diaz

出版：Simon & Schuster, 1999

無論是菜鳥或高手，這本絕對是立體書設計者不可或缺的聖經。

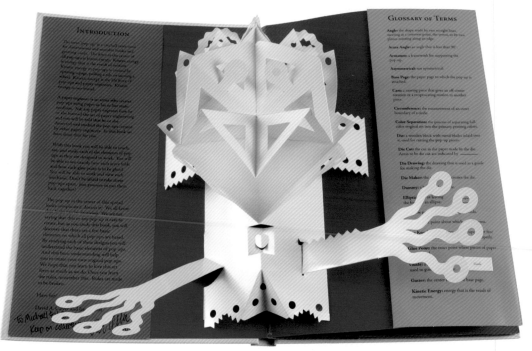

下載：《立體書元素》各種示範技巧的刀模圖。

立體書的收藏指南

在玩賞立體書的過程，最讓我著迷的就是在翻頁時，立體紙藝彈起或收合時產生的動態美感。收藏立體書最大的樂趣，就是不斷發掘和享受各式各樣的視覺震撼與感動；而收藏古董立體書的樂趣，就像玩拼圖一樣，一片片拼湊出立體書發展史，並從中獲得成就和滿足感。

收藏立體書，與其說是樂趣，更像是舒壓。過去在職場上擔任專業經理人時，玩賞立體書是我排解壓力的方式，每次翻開立體書就像打太極拳，大腦隨著立體紙藝彈起和收合而專注，最後進入無雜念的境界，達到舒壓的效果。

4. eBay

我每天都有上 eBay 的習慣，目的是留意罕見的立體書，尤其是買不起或買不下手的古董立體書，除了看看照片過過乾癮以外，有時候還可以從專業賣家提供的背景資料增廣見聞！

eBay 主要是我收藏古董書、絕版書和特殊版本的管道。網路上有很多關於 eBay 的教戰守則，我不再贅述，主要分享一些經驗。首先，看到有興趣的物件時，我會先看敘述和照片。如果沒有內頁照片，就請賣家提供。不管有無瑕疵，我還是會和賣家確認書裡的紙藝是否有破損或缺件，但有時候只是問心酸的，因為有些賣家會說他／她不是專家，看不出來，這時候就只能請賣家提供瑕疵處的照片，或者從內頁照片自行判斷。除非是刻意買來修復或研究，否則一旦有疑慮我就不下標，這是我十幾年來在 eBay 上繳了不少學費所得到的教訓。

確認書況可以接受之後，如果沒有人下標，我就會搶頭香出起標價，降低賣家提早下架的機率，然後在最後三秒出價。在結標前出價的好處是不會幫倒忙把標價拉高，而且萬一標價已超過預算，還來得及懸崖勒馬，不致於玩物喪志。

幸運標到物件後，在付款畫面我一定會特別註記，告訴賣家我是收藏家，謝謝他／她讓我標下這麼棒的書，請賣家用氣泡紙和紙板妥善包裝好，避免運送途中受損。九成以上的歐美賣家都會好好包裝，甚至會寫一句感謝詞或加送一張謝卡。

立體書的收藏和保存

立體書收藏最大的挑戰是如何長期保存。立體書是紙製品，最怕受潮。根據電子防潮箱業者的說法，臺灣年平均濕度是 75，而紙製品一旦長期處於濕度 60 以上就容易發霉長黃斑。為了長期與濕度抗戰，首先必須製造防潮的環境。我把古董書和現代書分開收藏。古董書一律保存在電子防潮箱裏，濕度保持在 50 ～ 55 之間；現代書則是擺放在書房的書架上，架上有濕度計，一旦濕度高於 60，就開除濕機除濕。

接下來是立體書本身的保護。無論新舊書，購入之後務必先清理乾淨。舊書和古董書的內頁往往會夾帶異味（例如煙味或霉味），可以在書裡面夾幾片除濕片或除臭片，放在通風處晾一兩天就能去味。無論是放入電子防潮箱或上書架，我會建議先把立體書裝入食物保鮮用的夾鍊袋裡，尤其是要上書架的書，一者可以多層防潮，二者可以防塵，三者可以防止刮壞封面和封底。在裝袋之前先確認室內濕度是否在 60 度以下，然後戴上手套避免手汗沾到書上。

最後要特別提醒的是褪色問題。日曬是絕對要避免的，所以非玻璃門的附門書櫃比開架式書架好，而且防塵效果也較佳。若書櫃裡有嵌燈，不建議開燈，因為燈光照射久了就會讓封面和書背褪色，就算是號稱無紫外線的 LED 燈也一樣！

常用的修整工具。大部份的工具是用來修二手或古董立體書。抹刀用來塗膠或掀開古董書構件，日製無酸膠專門黏補古董書，各式鑷子則是黏貼時夾破損構件用。

線上立體書展覽

立體書產業的版圖在 1970 年代便從歐陸轉移到美國，到目前為止，美國仍然是立體書最大出版國，因此也是舉辦立體書展覽最頻繁的地區。美國立體書展覽絕大多數都是圖書館自辦，展品來自館藏或者是捐贈（尤其是大學圖書館）。

然而，立體書的實體展覽可遇不可求，所幸許多機構也會透過網路，設置各色的線上立體書展覽，讓世界各地的立體書愛好者一飽眼福。透過線上立體書展覽，一般人除了可以欣賞難得一見的古董立體書，也能獲得相當豐富的立體書研究材料，以補充各種立體書的知識，擴展對立體書的鑑賞和眼界。以下彙整了一些過去曾舉辦過立體書展覽、並於展期中開闢的常態性網路展覽，讀者可自行上去瀏覽。

* 網路資訊日新月異，以下網站連結未來若有變更或刪除，請讀者再自行略過。

1. The POP-UP World of Ann Montanaro
史上第一個網路立體書展覽

http://www.libraries.rutgers.edu/rul/libs/scua/montanar/p-ex.htm

2. The Amazing Vojtěch Kubašta
捷克大師庫巴斯塔特展之影片

http://youtu.be/Bid3rOJY-QU

3. PAPER ENGINEERING
庫巴斯塔和薩布達作品展

http://www.broward.org/library/bienes/paperengineering/welcome.htm

4. POP-UPs and other Illustrated Books, Ephemera, Pand Graphic Designs of Czech Artist and Paper Engineer, Vojtěch Kubašta (1914-1992)
規模最大的庫巴斯塔特展

http://digitalarchives.broward.org/cdm/search/collection/kubasta

5. POP-UP: An Exhibition
以現代立體書為主的個人收藏展

http://www.broward.org/library/bienes/lii13913.htm

6. Pop Goes the Page
以古董立體書為主的個人收藏展

http://explore.lib.virginia.edu/exhibits/show/popgoesthepage

7. Paper Engineering: Fold, Pull, Pop and Turn
資訊最豐富的立體書展

http://library.si.edu/digital-library/exhibition/paper-engineering

8. The Great Menagerie: The Wonderful World of POP-UP and Movable Books
十九與二十世紀立體書

http://www.library.unt.edu/rarebooks/exhibits/popup/main.htm

9. POP-UP and Movable Books: A Tour through Their History
立體書發展史

http://www.library.unt.edu/rarebooks/exhibits/popup2/default.htm

10a. POP-UPs! They're not just for kids!
特別給大人觀賞的立體書展

http://library.bowdoin.edu/arch/exhibits/popup

10b. POP-UPs! They're not just for kids!
特別給大人觀賞的立體書展之影片

https://vimeo.com/19580829

11. Animated Anatomies
醫學解剖立體書展

http://exhibits.library.duke.edu/exhibits/show/anatomy

12. POP-UP Now!
藝術立體書展

http://www.23sandy.com/popup/catalog.html

參考文獻

A. James & Rubin, G.K. (2005) "POP-UPs, Illustrated Books, and Graphic Designs of Czech Artist and Paper Engineer, Vojtěch Kubašta". BIENES CENTER FOR THE LITERARY ARTS.

"Allerneuestes Theaterbilderbuch"
http://www.vintagepopupbooks.com/Allerneuestes_Theaterbilderbuch_p/a-33.htm#axzz3MAtEQt49

"Animated Anatomies: The Human Body in Anatomical Texts from the 16th to 21st Centuries"
http://exhibits.library.duke.edu/exhibits/show/anatomy

"Blue Ribbon Books"
http://newportvintagebooks.com/library/publishers/publishers_ae.htm

Brandes, Judy. (1998) "At home with the Jolly Jump-Ups: An insider's view". Movable Stationary. Vol. 6. No. 2.

Carter, David A. and Diaz, James. (1999) The Elements of POP-UP. Simon & Schuster.

"Cloud Nine: The Dreamer and the Realist, by C. Carey Cloud"
http://www.c-carey-cloud.com/books.htm

Dawson, Michael. (1995) "Children's POP-UPs, movables and novelty books: A short history for collectors Part I". Movable Stationary. Vol. 3. No. 5.

Dawson, Michael. (1995) "Children's POP-UPs, movables and novelty books: A short history for collectors Part II". Movable Stationary. Vol. 3. No. 6.

"Dean & Son Publishers - A Short History".
http://www.vintagepopupbooks.com/category_s/1853.htm#axzz2cP0UDveE

"Enter This Magical Book"
http://ve.tpl.toronto.on.ca/magicbook/index.html

Fox, Margalit. "Waldo Hunt, King of the POP-UP BOOK, Dies at 88". The New York Times, 26 Nov. 2009.
http://www.nytimes.com/2009/11/26/arts/26hunt.html

Gertz, S tephen J. "Dean & Son Movable Books and How To Date Them". BOOKTRYST.
http://www.booktryst.com/2012/03/dean-son-movable-books-and-how-to-date.html

Gubig, Thomas & Köpcke, Sebastian. (2003) "Die dreidimensionalen Bücher des Vojtěch Kubašta". Gubig & Köpcke.

Haining, Peter. (1979) Movable Books. New English Library Limited.

"History of Paper Dolls". Collectors Weekly.
http://www.collectorsweekly.com/articles/the-scrappy-history-of-paper-dolls

"History of Raphael Tuck and Sons LTD". TuckDB Postcards.
http://tuckdb.org/history

"Ib Penick, 67, Designer Of Modern POP-UP BOOKs"
http://articles.chicagotribune.com/1998-04-24/news/9804240160_1_ib-penick-children-s-books-random-house

Johnson, J.M. (1999) "History of Paper Dolls".
http://www.opdag.com/History.html

"John Kilby Green & the History of the Toy Theatre". Hugo's Toy Theatre.
http://www.toytheatre.net/JKG-Frame.htm

"Kellogg's Offers First Cereal Premium Prize", World History Project.
http://worldhistoryproject.org/1910/kelloggs-offers-first-cereal-premium-prize

Levine, Bettijane. (2002) "A career that's still unfolding". Los Angeles Times. 16 September 2002.

"Lothar Meggendorfer"
http://www.alephbet.com/movable-book.php

Miller, Stephen. "The 'King of the POP-UPs' Made Books Spring to Life". The Wall Street Journal, 24 Nov. 2009.
http://online.wsj.com/news/articles/SB125902884513660749

Montanaro, Ann. et. al. (2004) The Movable Book Society: A Celebration of POP-UP and Movable Books. Limited Edition edition. The Movable Book Society.

Montanaro, Ann. "The POP-UP World of Ann Montanaro"
http://www.libraries.rutgers.edu/rul/libs/scua/montanar/p-ex.htm

Oatman-Stanford, Hunter. (2013) "From Little Fanny to Fluffy Ruffles: The Scrappy History of Paper Dolls". Collectors Weekly.
http://www.collectorsweekly.com/articles/the-scrappy-history-of-paper-dolls

"Paper Engineering: Fold, Pull, Pop and Turn"
http://smithsonianlibraries.si.edu/foldpullpopturn/

"PAPER ENGINEERING: The POP-UP BOOK Structures of Vojtech Kubasta, Robert Sabuda, and Andrew Binder"
http://www.broward.org/library/bienes/paperengineering/welcome.htm

Pienkowski, Jan. "Waldo Hunt obituary". The Guardian, 16 Feb. 2010.
http://www.theguardian.com/books/2010/feb/16/waldo-hunt-obituary

"Pop Goes the Page"
http://www2.lib.virginia.edu/exhibits/popup/

"POP-UP: An Exhibition"
http://www.broward.org/library/bienes/lii13900.htm

"POP-UP and Movable Books: A Tour through Their History"
http://www.library.unt.edu/rarebooks/exhibits/popup2/default.htm

"POP-UPs and other Illustrated Books, Ephemera, and Graphic Designs of Czech Artist and Paper Engineer, Vojtěch Kubašta (1914-1992)"
http://digilab.browardlibrary.org/kubasta/

"POP-UPs! They're not just for kids!"
http://library.bowdoin.edu/arch/exhibitions/popup/menu.shtml

"Raphael Tuck & Sons". Wikipedia.
http://en.wikipedia.org/wiki/Raphael_Tuck_%26_Sons

"Sir Adolph Tuck". The Canadian Jewish Times. 29 July 1910. Vol. XIII. No.37.

"The Great Menagerie: The Wonderful World of POP-UP and Movable Books"
http://www.library.unt.edu/rarebooks/exhibits/popup/main.htm

Wasowicz, Laura. "Brief History of the McLoughlin Bros."
https://www.americanantiquarian.org/mcloughlin.htm

"Wrigley Zoo POP-UP Ads"
http://popupstudionyc.blogspot.tw/2009/08/wrigley-zoo-POP-UP-ads.html

Best Buy系列 007
立體書不可思議

作　　　　者 — 楊清貴
主　　　　編 — 邱憶伶
責 任 編 輯 — 陳珮真
責 任 企 畫 — 葉蘭芳
美 術 設 計 — 優秀視覺設計
董 事 長
總 經 理 — 趙政岷
總 編 輯 — 李采洪
出 版 者 — 時報文化出版企業股份有限公司
　　　　　　一○八○三臺北市和平西路三段二四○號三樓
　　　　　　發行專線一（○二）二三○六六八四二
　　　　　　讀者服務專線一○八○○二三一七○五・（○二）二三○四七一○三
　　　　　　讀者服務傳真一（○二）二三○四六八五八
　　　　　　郵撥一一九三四四七二四時報文化出版公司
　　　　　　信箱一臺北郵政七九～九九信箱
時 報 悅 讀 網 — http://www.readingtimes.com.tw
電 子 郵 件 信 箱 — newstudy@readingtimes.com.tw
時 報 出 版
愛讀者粉絲團 — http://www.facebook.com/readingtimes.2
法 律 顧 問 — 理律法律事務所 陳長文律師、李念祖律師
印　　　　刷 — 和楹印刷有限公司
初 版 一 刷 — 二○一五年八月十四日
定　　　　價 — 新臺幣四二○元

國家圖書館出版品預行編目資料

立體書不可思議 / 楊清貴著. -- 初版. -- 臺北市：時
報文化, 2015.08
　　面；　公分. -- (Best Buy系列；7)

ISBN 978-957-13-6351-6(平裝)

1.紙工藝術

972　　　　　　　　　　　　　104014341

ISBN 978-957-13-6351-6
Printed in Taiwan